U0111015

大展好書　好書大展
品嘗好書　冠群可期

大展好書　好書大展

品嘗好書　冠群可期

棋藝學堂

8

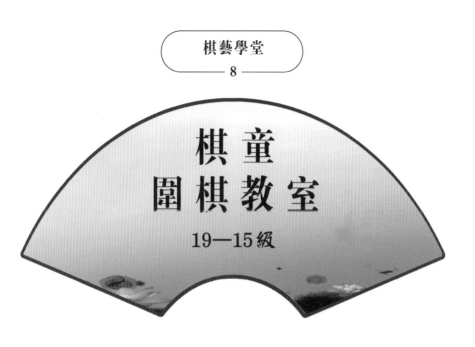

棋童
圍棋教室

19—15級

金永貴　主編

品冠文化出版社

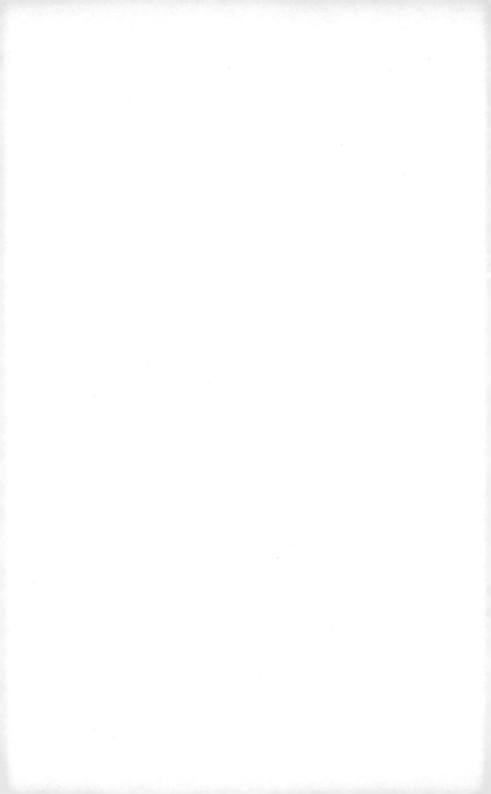

前 言

當前，廣大家長望子成龍心切，極為重視對孩子進行各類才藝培訓。作為國粹四藝（琴棋書畫）之一，圍棋以其**益智增慧**、**修身養德**、**廣交益友**、**融合社會**等正向功能而廣受推崇。

圍棋是中華民族幾千年來哲理智慧與思辨意識的結晶──作為全方位的「智慧體操」，圍棋對兒少的智力開發功效顯著；作為素質教育的優秀載體，圍棋對兒少的情商提升助益頗多。

透過系統學習圍棋知識，逐步瞭解棋文化的深厚內涵，孩子們的專注力、計算力、記憶力、判斷力、邏輯推理能力、獨立思考能力、應變能力、分析與解決問題能力、自主學習能力等大為進步；孩子們的自制力、意志力、定力、耐力、抗挫折能力、執行力、親和力、團隊合作力、處世交友能力等顯著提升……家長們的喜悅與成就感溢於言表。看到這些，我們圍棋教育工作者深感欣慰！

　　長期在一線從事兒少圍棋教學的「棋童」教研組，依據兒少的認知水準，遵循兒少學棋的客觀規律，剖析他們在學棋中遇到的各類現實問題，結合多年系統培訓的教學實踐與經驗，撰寫了《棋童圍棋教室》系列教材。

　　本套教材體系完整，層級分明，循序漸進，貼合實際，是一套切準需求、簡明適用、方便教學、親情互動、效能顯著的兒少圍棋培訓教材，為孩子們練就紮實的圍棋基本功，切實提高他們的綜合素質，提供了正規、系統的專業解決方案。

　　「棋童圍棋」連鎖項目致力於兒少圍棋的教育與推廣。希望本套書的出版，會對兒少圍棋培訓教材的建設作出有益的探索。

<div align="right">「棋童」教研組</div>

給家長們的話

　　首先恭喜您的孩子進入圍棋殿堂，其次感謝您送孩子來「棋童」接受系統、正規的圍棋教育。這裡將記錄您孩子成長的每一步足跡，取得的每一份成績。

　　有些家長是初次接觸圍棋，感覺圍棋很神秘深奧，擔心孩子學不好；有的家長則擔心自己不懂圍棋，課後不能輔導孩子，等等。其實，家長不懂圍棋對孩子的學棋與進步沒有太大影響，即使是略懂圍棋的家長，由於沒有經過正規的訓練，反而會給孩子一些不正確的引導，妨礙孩子的進步。所以，家長只要和老師保持溝通，配合老師的工作，在家督促孩子完成圍棋作業就可以了。

　　如何幫助您的孩子學好圍棋呢？請家長們注意以下幾點。

　　1.孩子每次上圍棋課時，要遵守時間，按時上課，儘量不要缺課。讓孩子養成遵紀守時的好習慣。

　　2.剛開始學棋的孩子，還沒有真正面對競爭和適

應競爭。在和家長或小夥伴下棋時，贏了很高興，輸了就哭鬧，不能面對失敗，甚至不想學棋了。這時家長不要指責孩子，也不要遷就孩子，要熱情鼓勵，耐心引導，有意識逐步培養孩子承受挫折的能力，養成勝不驕、敗不餒、永不言棄的好習慣。

3.本書課後都有練習題，供孩子回家鞏固。由於孩子在這個階段專注力有差別，有的孩子可能會出現各種各樣的學習障礙。這時家長不要橫加指責，更不要認為孩子不適合學習圍棋。事實上，這恰恰暴露孩子在這方面的不足，孩子學習圍棋的意義已然顯現，我們的老師會及時跟進，幫助、引導孩子提升專注力，逐步增強孩子克服困難的信心與能力。

4.希望家長能與各班老師建立「微信」聯繫平臺，共同幫助、引導孩子增強信心，好好學習，天天向上，持續進步。

目　錄

小棋童朋友錄

　　各位小朋友，在本期的棋童生活裏，你會與很多朋友一起學棋、玩耍，共同分享圍棋的快樂。你結交了幾個好朋友呢？他們都有什麼優點？請建立你的「朋友錄」，並在你朋友的各項優點上打「√」。如果你參照對比，查缺補漏，就會從中汲取前進的動力，從而不斷進步。

序號	姓名	電話	安靜	懂禮貌	忍耐力	不怕困難	誠實	愛動腦筋	細心	注意力集中	講衛生	愛提問	自信	勝不驕；敗不餒	體貼父母	勤奮	愛勞動	不浪費	獨立能力	團隊合作
										優　點										
1																				
2																				
3																				
4																				
5																				
6																				
7																				
8																				
9																				
10																				

續表

序號	姓名	電話	優　點																	
			安靜	懂禮貌	忍耐力	不怕困難	誠實	愛動腦筋	細心	注意力集中	講衛生	愛提問	自信	勝不驕；敗不餒	體貼父母	勤奮	愛勞動	不浪費	獨立能力	團隊合作
11																				
12																				
13																				
14																				
15																				
16																				
17																				
18																				
19																				
20																				
21																				
22																				
23																				
24																				
25																				
26																				
27																				
28																				
29																				
30																				
31																				
32																				
33																				
34																				

第1課 倒撲

學習日期	月　　日
檢查	

先把自己的棋子送給對方吃，然後吃掉對方更多棋子的方法，叫做「倒撲」。

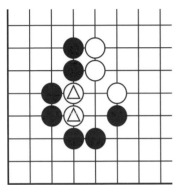

白△兩子只有兩口氣，從哪裏打吃呢？

黑1從這裏打吃錯誤，白2連接後逃脫。

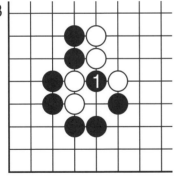

黑1故意在白棋的虎口裏放一子，讓白棋吃。

接圖3，白1吃掉黑子後，黑棋再下在A位吃回白三子。

習　題

黑先，請用倒撲的方法吃掉白△子。

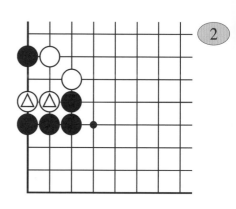

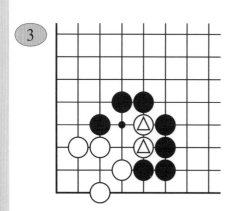

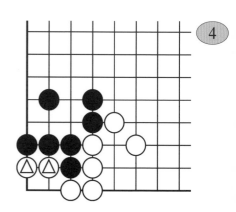

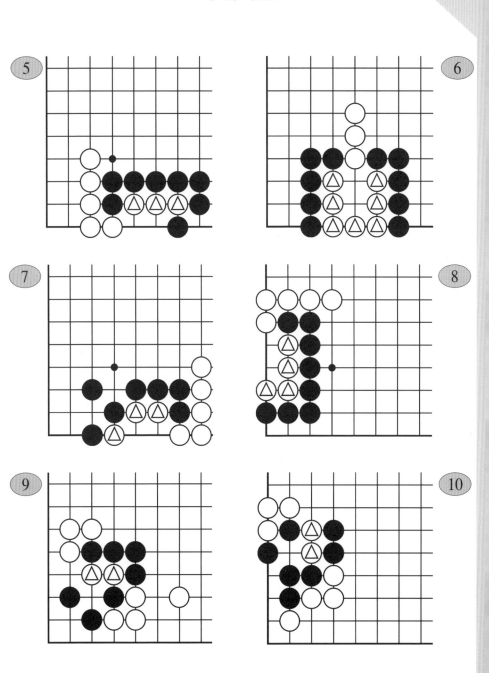

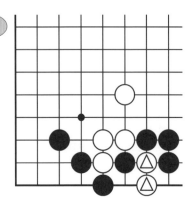

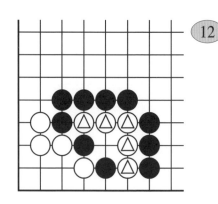

課堂紀律：☆　　☆　　☆

棋道禮儀：☆　　☆　　☆

情緒控制：☆　　☆　　☆

作業習題：☆　　☆　　☆

本課小棋童表現：得2顆星以上者可得到1張貼紙獎勵。

☆──加油　　☆☆──很棒　　☆☆☆──非常棒

思維訓練 誰的食物

　　圖上都有哪些小動物？它們都有什本領？請試著將小動物和它們愛吃的食物用線連起來吧。

棋童弟子規 *愛動腦筋*

多分析、善思考
勤動腦、成績好

　　在學習上我們要多分析、多思考，只要經常動腦筋，養成思考的習慣，小朋友的學習成績一定會變得非常好。

第2課 枷吃

學習日期	月	日
檢查		

做成類似籠子的包圍網，不讓對方的棋子逃出，這種吃子方法叫做「枷」。

圖1

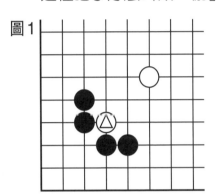

黑棋如何吃掉白△子？

圖2

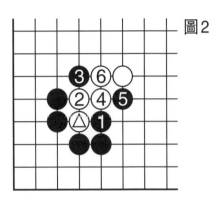

黑1、黑3用征子的方法，由於白棋有接應，白子成功逃脫。

圖3

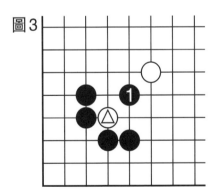

黑1不打吃，先做個籠子把白子圍在裏面。

圖4

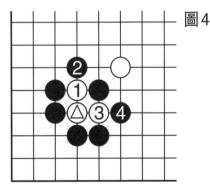

白1，白3已逃不掉。

習　題

黑先，請用枷吃的方法吃掉白⊘子。

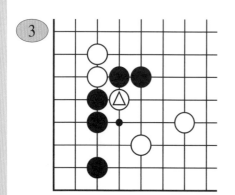

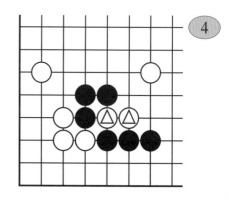

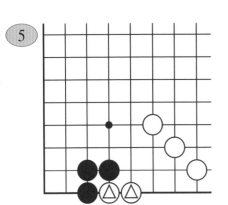

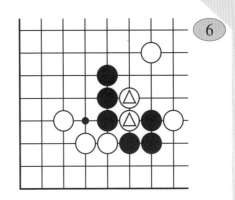

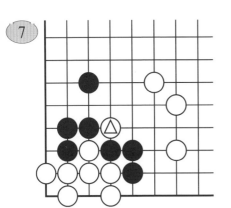

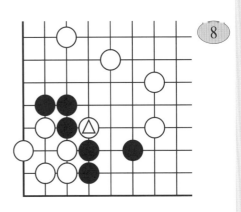

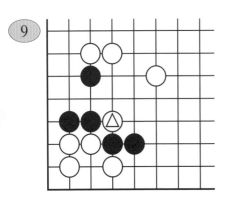

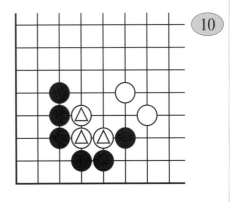

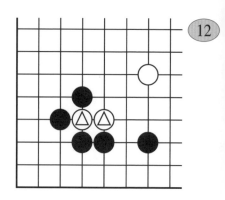

課堂紀律：☆　　☆　　☆

棋道禮儀：☆　　☆　　☆

情緒控制：☆　　☆　　☆

作業習題：☆　　☆　　☆

本課小棋童表現：得2顆星以上者可得到1張貼紙獎勵。

☆──加油　　☆☆──很棒　　☆☆☆──非常棒

觀察力訓練　龜兔賽跑

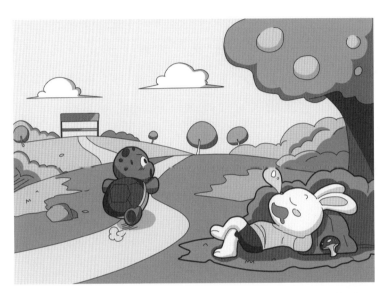

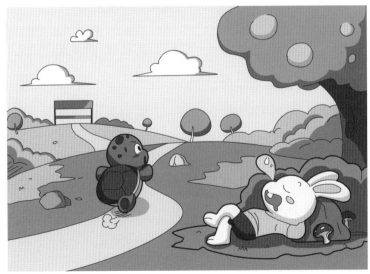

　　兔子和烏龜是好朋友。有一天，它們發生了爭論，都認為自己跑得更快，於是決定透過比賽決出勝負。比賽一開始，兔子就衝到前面，並一路領先。兔子回頭看到烏龜被遠遠拋在了後面，很是得意，它想，烏龜跑得這麼慢，自己定能奪冠，不如先睡一會吧。於是，它在樹下坐了下來，很快睡著了。

　　在兔子睡覺時，烏龜並沒停下來，它不停地跑，慢慢超過了兔子，最後奪冠。兔子醒後才發現自己輸了。

　　請從兩幅圖中找出5處不同。

快樂親子學習

　　1.為什麼兔子跑得更快，最後還是輸了呢？

　　2.烏龜為什麼能奪冠？（引導孩子針對兔子的驕傲大意和烏龜的永不放棄兩方面討論。）

　　謙虛使人進步，驕傲使人落後。無論做什麼事情都要踏踏實實，一步一個腳印才能成功！

 棋童弟子規　　**不怕困難**

遇強手、莫害怕
敢挑戰、眾人誇

　　在下棋的時候，如果碰到很強的對手，小朋友不要害怕，不要擔心輸棋，要敢於向對手挑戰，輸了也沒有關係。

　　敢於挑戰、不怕困難的人，才會從應對挑戰和克服困難的過程中不斷進步，進而受到大家的表揚。

第3課 能不能切斷

學習日期	月 日
檢查	

切斷能使對方的棋變弱，但切斷對方的棋子如果會被吃掉，還是不切斷的好。所以，發現對方的斷點時，首先要判斷一下切斷能不能成立。

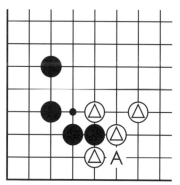

圖1

白子A位有斷點。

圖2

黑1如斷，白2打，黑棋被吃。所以黑棋不能切斷。

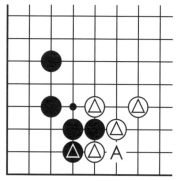

圖3

這個圖黑棋多了一個子，能不能切斷呢？

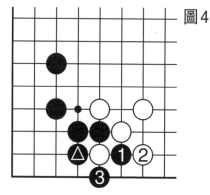

圖4

黑1斷打是可以的，白2反打時，黑3把白棋吃掉了。

習 題

下圖中黑能不能切斷，能切斷的在括號內打「√」，不能切斷的在括號內打「×」。

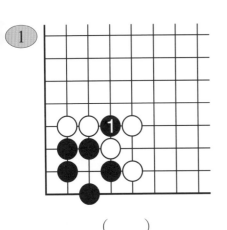

（　　）

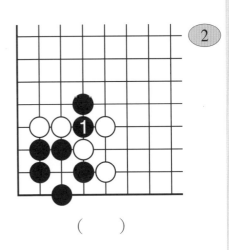

（　　）

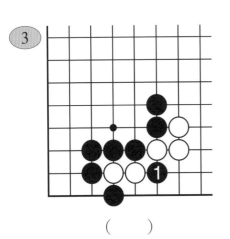

（　　）

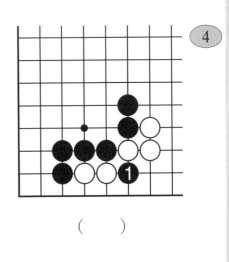

（　　）

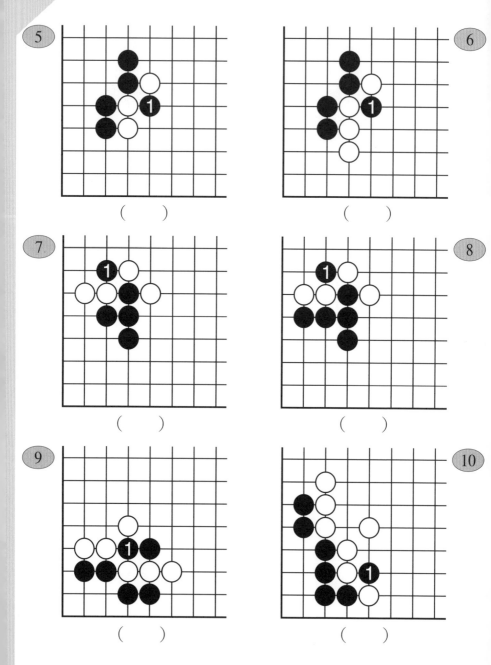

5 (　　)

6 (　　)

7 (　　)

8 (　　)

9 (　　)

10 (　　)

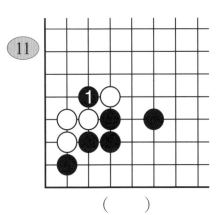

(　　)

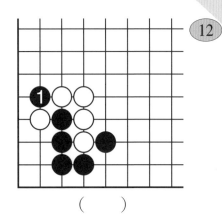

(　　)

課堂紀律：☆　　☆　　☆

棋道禮儀：☆　　☆　　☆

情緒控制：☆　　☆　　☆

作業習題：☆　　☆　　☆

本課小棋童表現：得2顆星以上者可得到1張貼紙獎勵。

☆──加油　　☆☆──很棒　　☆☆☆──非常棒

思維訓練　誰的衣物

　　仔細觀察，架子上晾著的東西分別是哪隻小猪的呢？

棋童弟子規　　懂禮貌

與人弈、禮先行
多謙讓、得友誼

　　和別人下棋時，要先行欠身禮，遇事要多謙讓對方，不要輕易與別人爭吵。一個有禮貌，懂謙讓的人，會得到更多的友誼、更多的朋友。

| 第4課　好棋和壞棋 | 學習日期 | 月　　日 |
| | 檢查 | |

本節課糾正小朋友下棋時經常出現的錯誤。

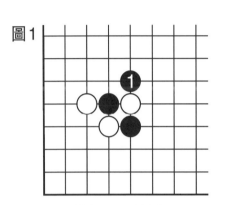

錯誤1　不認真。

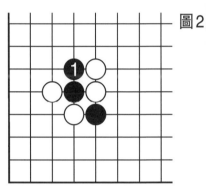

錯誤2　逃死子。

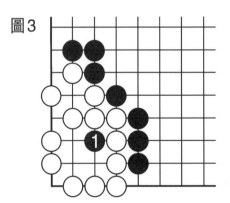

錯誤3　走廢棋。

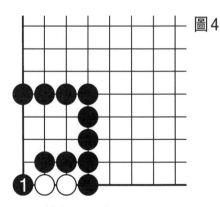

錯誤4　吃死子。

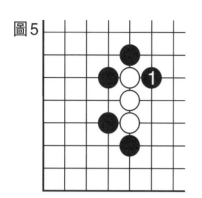

圖5

錯誤5　斷點多。

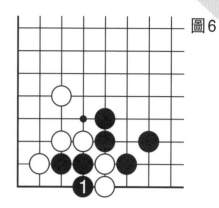

圖6

錯誤6　撞氣。

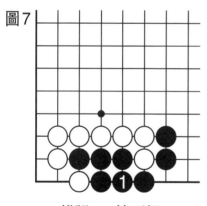

圖7

錯誤7　接不歸。

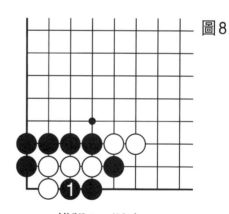

圖8

錯誤8　送吃。

習 題

下圖中好棋打「✓」，壞棋打「×」。

1
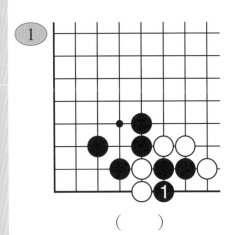

（　　）

2
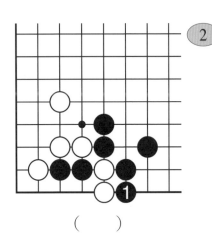

（　　）

3
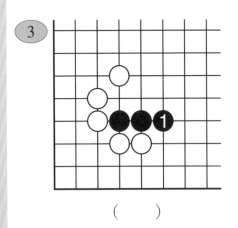

（　　）

4
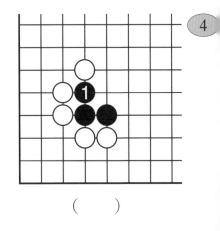

（　　）

5

6

7

8

9

10

()

()

()

()

()

()

11

12

(　　　)

(　　　)

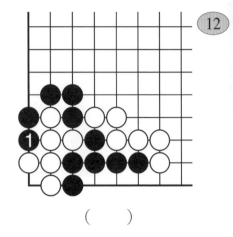

課堂紀律：☆　　☆　　☆

棋道禮儀：☆　　☆　　☆

情緒控制：☆　　☆　　☆

作業習題：☆　　☆　　☆

本課小棋童表現：得2顆星以上者可得到1張貼紙獎勵。

☆——加油　　☆☆——很棒　　☆☆☆——非常棒

觀察力訓練　　曬太陽

　　星期天的早晨，陽光真好，童童帶著小狗皮皮坐在路邊的長椅上曬太陽呢，暖暖的陽光照在童童的身上，真是舒服極了。

　　兩幅圖中有5處不同，你能找出來嗎？

快樂親子學習

　　你知道曬太陽的好處嗎？

　　陽光含有紫外線，可以殺滅病菌，小朋友曬太陽既可以增強皮膚的抗菌能力，又能促進全身血液循環，增強心肺功能。但不要長時間在太陽下曝曬，以免曬傷。

棋童弟子規　細心

多觀察、細分析
不馬虎、別著急

　　不管做什麼事情，小朋友們都要多多觀察，仔細分析，不要粗心大意、馬馬虎虎做事。

　　做什麼事情都不要心急，只有這樣，才能把事情做得更好。

第5課
如何緊對方的氣

　　要想吃掉對方的棋子，就要緊住對方棋子的氣，在緊對方棋子的氣時，要掌握好緊氣的要領：

　　(1)緊對方的氣，同時連接自己的棋；

　　(2)在對方出頭（逃跑）的地方封堵。

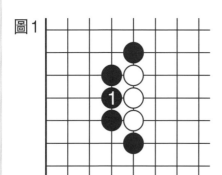

圖1

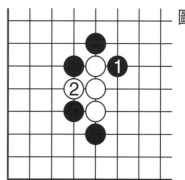

圖2

　　黑1緊對方的氣，同時連接自己的棋，正確。

　　黑1從這裏緊白棋的氣，不對，被白2沖，黑棋斷點太多。

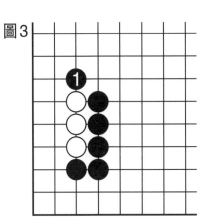

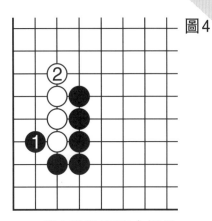

　　黑1從這個方向緊白
棋的氣，正確。

　　黑1從這裏緊白棋的
氣，白2逃，黑棋失敗。

習　題

習題1　黑先，請一邊緊對方的氣，同時連接自己的棋。（A、B、C三處正確的畫「○」）

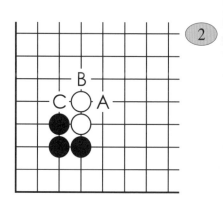

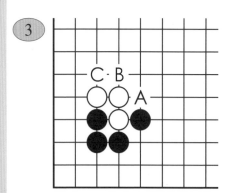

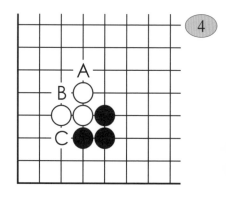

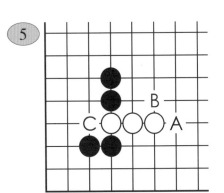

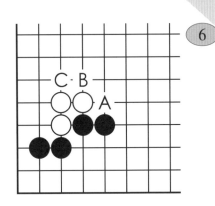

習題2　黑先，請從白棋要往中間出頭的方向緊氣。（A、B、C三處正確的畫「○」）

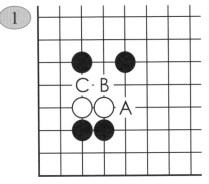

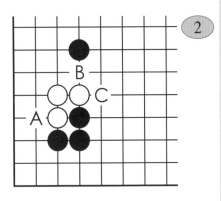

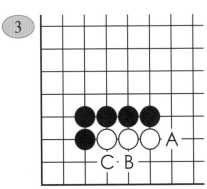

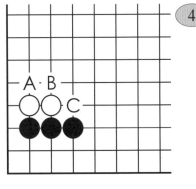

5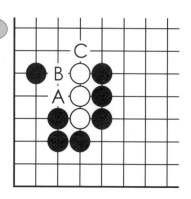

6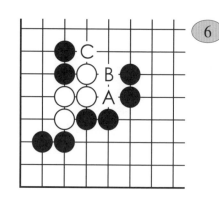

課堂紀律：☆　　☆　　☆

棋道禮儀：☆　　☆　　☆

情緒控制：☆　　☆　　☆

作業習題：☆　　☆　　☆

本課小棋童表現：得2顆星以上者可得到1張貼紙獎勵。

☆──加油　　☆☆──很棒　　☆☆☆──非常棒

思維訓練　　我的儲物格

　　幼兒園每一個小朋友都有一個放物品的儲物格，請你依據圖中小朋友的描述，將他們的物品放到相應的儲物格裏。

我的儲物格旁邊的格子裏有一架玩具飛機，下面的格子裏有2個糖果。

我的儲物格在最下面一行，從左到右第三個。

我的儲物格上面的格子裏有一個小兔子面具。

棋童弟子規　忍耐力

生氣時、不發洩
有困難、勿放棄

　　在遇到不順心的事情，心情不好的
時候，不要生氣，不要把情緒發洩出
來，要學會忍耐。碰到困難時，要學會
堅持，不要輕易放棄。

第6課
如何長自己的氣

　　棋子的氣多會很安全，棋子的氣少則很危險，被吃掉的可能性就越大，所以長氣的技術很重要。

　　（1）下子後不要貼著對方的棋子。

　　（2）長氣的時候，棋子走直線。

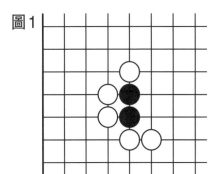

圖1

　　黑棋只有2口氣，要長氣逃跑。

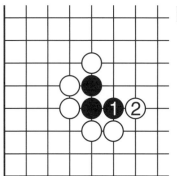

圖2

　　黑1貼著白棋走棋錯誤，黑棋仍是2口氣，白2後黑死。

圖3

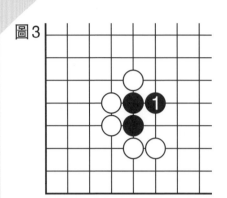

黑1應下在這裏，不貼著白棋。

圖4

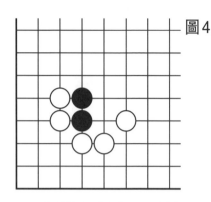

黑棋氣很少，要長氣逃跑。

圖5

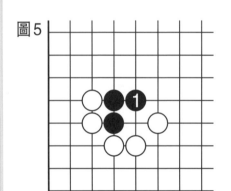

黑1錯誤，黑棋只有4口氣，且形狀不好。

圖6

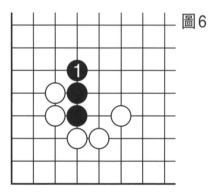

黑1正確，黑棋有5口氣，黑三子成一條直線。

習 題

習題1 黑先，黑棋下在哪裏可以延長棋子的氣？（注意不要貼著白棋）

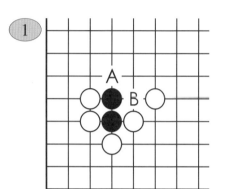

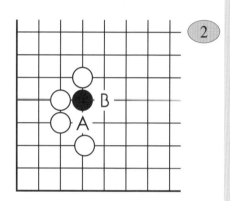

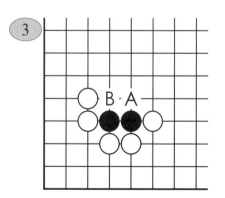

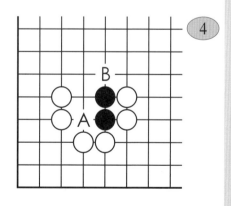

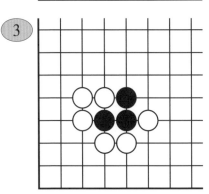

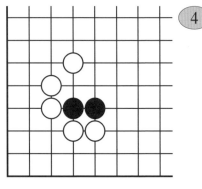

習題2 黑先，黑棋下在哪裏可以延長棋子的氣？（注意下子後和原來的棋子成直線）

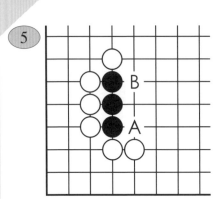

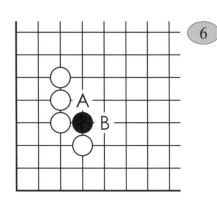

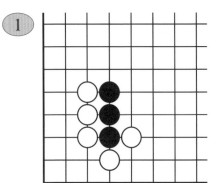

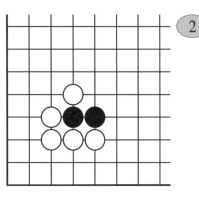

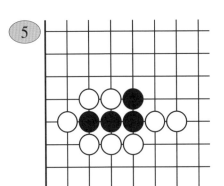

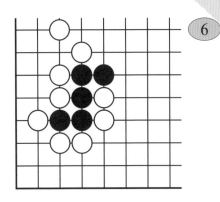

課堂紀律：☆　☆　☆

棋道禮儀：☆　☆　☆

情緒控制：☆　☆　☆

作業習題：☆　☆　☆

本課小棋童表現：得2顆星以上者可得到1張貼紙獎勵。

☆——加油　　☆☆——很棒　　☆☆☆——非常棒

　三隻小豬

豬媽媽有三個孩子分別叫大豬、二豬和三豬。一天，豬媽媽說：「你們現已長大，應該學一些本領。你們各自去蓋一間房子吧！」

三隻小豬離開了媽媽去蓋自己的房子了。看見前面有一堆稻草，大豬說：「我就用稻草蓋房子吧。」草房子一會就蓋好了，大豬躺在裡面舒服地睡著了。

看見前面有一堆木頭，二豬說：「我就用這堆木頭蓋一間木房吧。」木房子蓋好後，二豬也躺在裡面睡了。

三豬看見前面有一堆磚頭，高興地說：「我就用這堆磚蓋間磚房吧。」於是，三豬一塊磚一塊磚地蓋起來。不一會兒，汗出來了，胳膊也酸了，三豬還不肯休息。大豬和二豬每天什麼也不幹，除了玩就是睡覺。它們還嘲笑三豬。三個月後，磚房終於蓋好啦，真漂亮。

山後的大灰狼聽說來了三隻小豬，哈哈大笑：「你們來了正好讓我吃個飽！」來到草房前，大灰狼輕輕吹了一下，草房就倒了。大豬急忙逃出，邊跑邊喊：「大灰狼來了！大灰狼來了！」木房裡的二豬聽見了，連忙開門讓大豬進來。大灰狼來到木房前用力撞了一下，小木房搖晃了。大灰狼又用力撞了一下，

木房就倒了，大豬和二豬急忙逃出，邊跑邊喊：「大灰狼來了！大灰狼來了！」磚房裡的三豬聽了，連忙開門讓大豬和二豬進來並關上門。

大灰狼來到磚房前用力地撞了一下，磚房一動也不動，又撞了一下，磚房依舊不動。大灰狼用盡全力撞擊，磚房還是紋絲不動。大灰狼頭上撞出了三個包，四腳朝天倒在地上。

它看到房頂上有個煙囪，就爬上房頂，想從煙囪裡鑽進去。三隻小豬忙在爐膛裡生火，燒了一鍋開水。大灰狼從煙囪裡鑽進去，結果跌進了熱鍋，被開水燙傷了。從此，它再也不敢來搗亂了。

兩幅圖中有5處不同，你觥找出來嗎？

快樂親子學習

你最喜歡哪隻小豬，為什麼？

棋童弟子規　　*安靜*

公共處、輕聲語
與人弈、勿有聲

在公共場所，我們要保持安靜，說話時聲音儘量小一些。在下棋的時候，更要保持安靜，不能發出聲音。

第 7 課　逃跑的要領一
（向中間逃跑）

學習日期	月	日
檢查		

自己的棋子有危險時，要逃跑，但一定要注意逃跑的方向，本節課學習向中間逃跑。

圖1

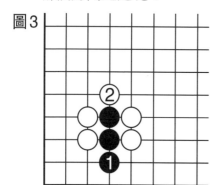

黑子很危險，應該從哪個方向逃跑呢？

圖2

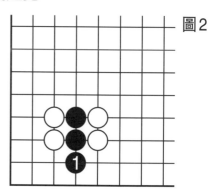

黑1向邊上逃跑，錯誤。

圖3

接圖2，白2後，黑更加危險。

圖4

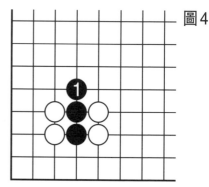

黑1下在這裏正確，向中間逃跑。

習　題

習題1　黑▲棋應從A和B位中的哪個方向逃跑，請用「√」標出。

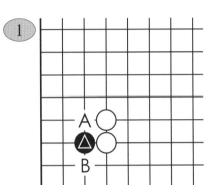

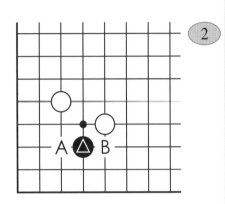

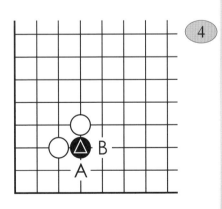

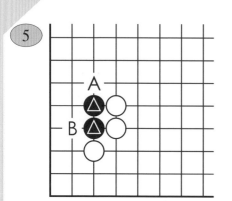

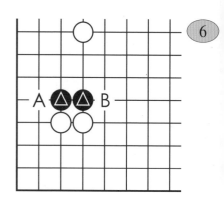

習題2　黑▲棋應從哪個方向逃跑，請在圖上標出來。

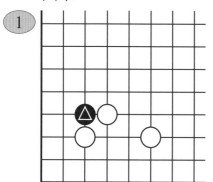

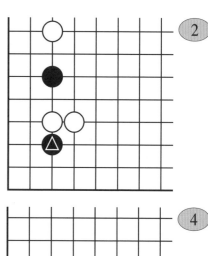

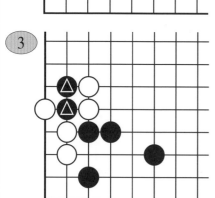

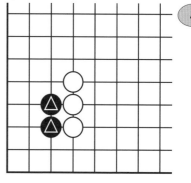

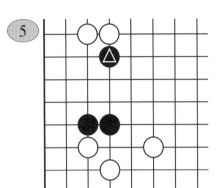

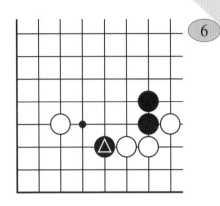

課堂紀律：☆　　☆　　☆

棋道禮儀：☆　　☆　　☆

情緒控制：☆　　☆　　☆

作業習題：☆　　☆　　☆

本課小棋童表現：得2顆星以上者可得到1張貼紙獎勵。

☆——加油　　☆☆——很棒　　☆☆☆——非常棒

思維訓練　少了哪一塊

　　每隻小斑馬的身上都少了一塊，小朋友們請仔細觀察，它們都少了哪一塊？請用線連接起來。

棋童弟子規　自信

信心滿、從容奕
志必得、不退縮

　　下棋的時候，我們要有滿滿的信心，要從容下棋，不要急躁，不要畏懼對手的強大，要相信自己能獲得勝利，不能輕易退縮、認輸。

第8課 逃跑的要領二
（向有自己棋子的方向逃跑）

本節課學習向有自己棋子的方向逃跑。

圖1

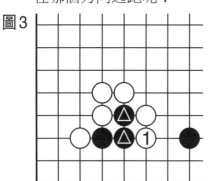

黑△子很危險，應該往哪個方向逃跑呢？

圖2

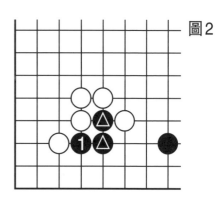

黑1往這個方向逃，錯誤。

圖3

接圖2，白1擋，黑棋無法逃脫。

圖4

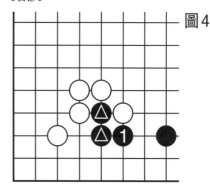

黑1往這邊逃是對的，因為這邊有自己的棋子。

習　題

黑●子很危險，請找出黑棋逃跑的方向，並在圖中標出來。

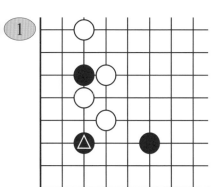

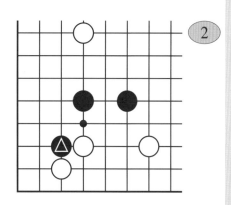

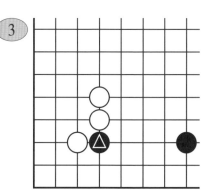

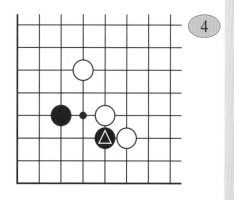

5

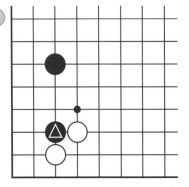

6

7

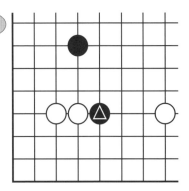

8

9

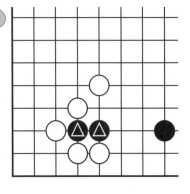

10

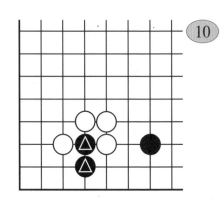

11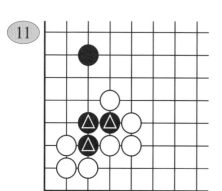

12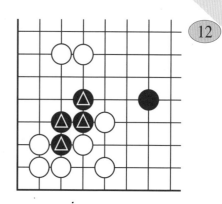

課堂紀律：☆　☆　☆

棋道禮儀：☆　☆　☆

情緒控制：☆　☆　☆

作業習題：☆　☆　☆

本課小棋童表現：得2顆星以上者可得到1張貼紙獎勵。

☆——加油　　☆☆——很棒　　☆☆☆——非常棒

觀察力訓練　　大鯊魚來了

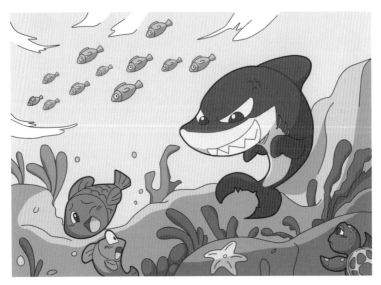

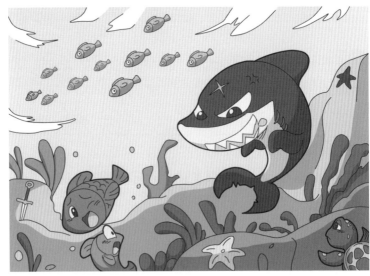

不好了，可怕的大鯊魚來！大家趕快躲起來吧！

兩幅圖中有5處不同的地方，小朋友們能把不同的地方找出來嗎？

快樂親子學習

鯊魚是海洋中最凶猛的動物之一，攻擊性特別強。小魚見了它就會馬上躲起來。鯊魚有時也會攻擊人類，其實鯊魚之所以會攻擊人類，是因為我們人類闖入了它的地盤。

棋童弟子規　勤奮

頭懸樑、錐刺股
彼不教、自勤苦

　　晉朝的孫敬讀書時把自己的頭髮拴在屋樑上，以免打瞌睡。

　　戰國時蘇秦讀書每到疲倦時就用錐子刺大腿，他們不用別人督促而自覺勤奮苦讀。

第9課　吃重要的棋子1
（先吃能逃跑的棋子）

學習日期	月　　　日
檢查	

　　棋盤上有不能逃跑的棋子和能逃跑的棋子，小朋友下棋的時候應仔細觀察，要先吃對方能逃跑的棋子。

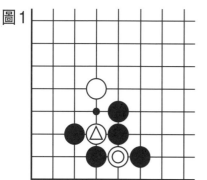

白△子和白◎子都被打吃，黑棋先吃哪個？

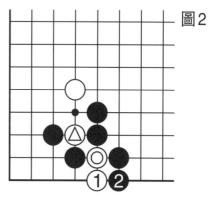

白◎子是逃不掉的。

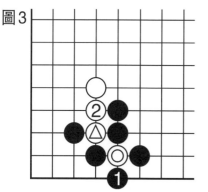

　　黑1如吃逃不掉的白◎子，錯誤，白△子就逃跑了。

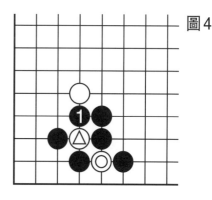

　　所以，黑棋應先把能逃跑的白△子吃掉，白△子才是重要的棋子。

習　題

　　白△子和白◎子當中，黑棋應先吃哪一塊？在圖中標出來。

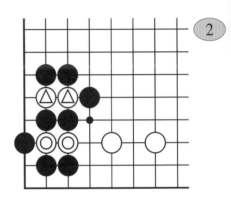

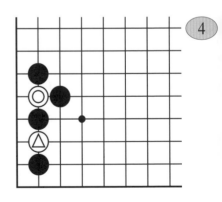

⑤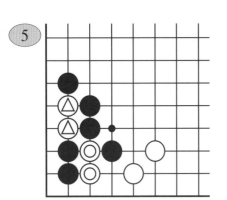

⑥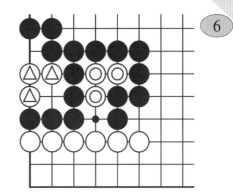

⑦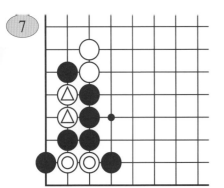

⑧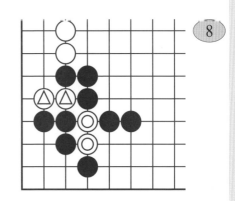

⑨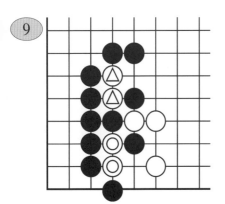

⑩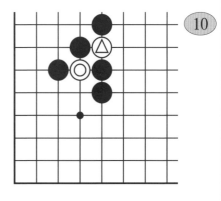

11

12

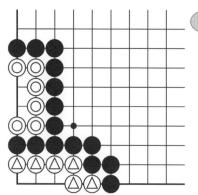

課堂紀律：☆　　☆　　☆

棋道禮儀：☆　　☆　　☆

情緒控制：☆　　☆　　☆

作業習題：☆　　☆　　☆

本課小棋童表現：得2顆星以上者可得到1張貼紙獎勵。

☆──加油　　☆☆──很棒　　☆☆☆──非常棒

思維訓練　　誰跑得快

　　小動物們在進行跑步比賽，小朋友們想一想，誰跑得最快？誰跑得最慢？請用1、2、3、4將它們的名次寫出來。

棋童弟子規　孝敬長輩

香九齡、能溫席
孝於心、順於行

　　黃香九歲就懂得孝順父母，冬天臨睡以前給父母暖被窩。對父母的孝順要牢牢記於心，要聽從父母的正確引導，不要讓父母煩惱。

第10課　吃重要的棋子2
（先吃把我棋子分開的棋子）

學習日期	月	日
檢查		

　　棋盤上有不急著吃的子和必須馬上要吃掉的子，要先吃急需吃掉的棋子。

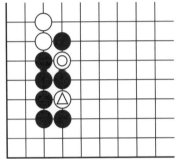

圖1

　　白▲子和白◎子都被打吃，先吃哪個？

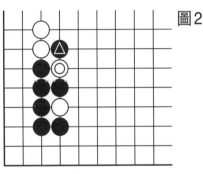

圖2

　　黑▲子被白◎子切斷分開了。

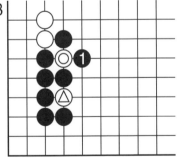

圖3

　　所以，黑1先吃白◎子是正確的。

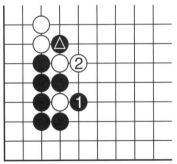

圖4

　　黑1如先吃這個白子，白2逃，黑▲子反而危險。

習　題

白⚋子和白◎子當中，黑棋應先吃哪一塊？請在圖中標出來。

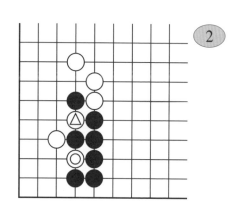

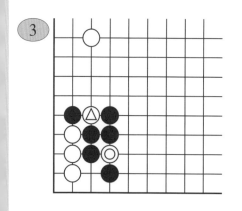

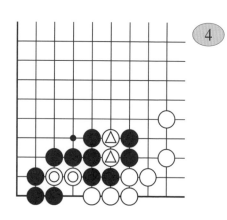

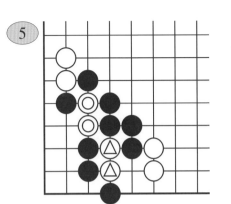

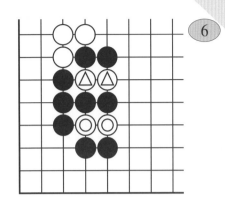

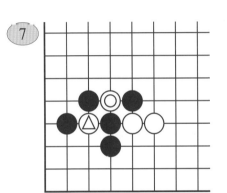

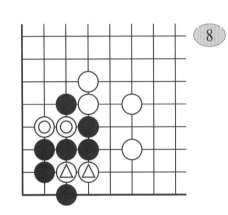

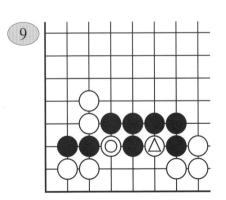

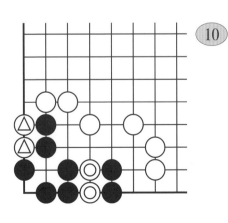

⑪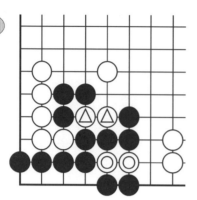

⑫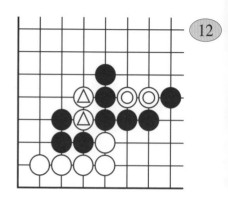

課堂紀律：☆　　☆　　☆

棋道禮儀：☆　　☆　　☆

情緒控制：☆　　☆　　☆

作業習題：☆　　☆　　☆

本課小棋童表現：得2顆星以上者可得到1張貼紙獎勵。

☆──加油　　☆☆──很棒　　☆☆☆──非常棒

觀察力訓練　　漂亮的衣服

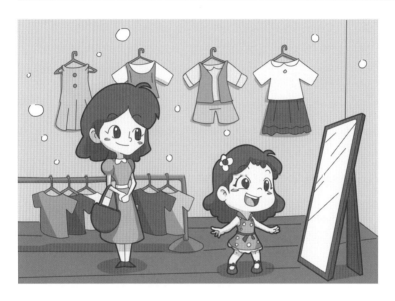

妞妞和媽媽一起到服裝店買衣服，這麼多漂亮的衣服挑哪件好呢？

兩幅圖中有5處不同的地方，小朋友們能把不同的地方找出來嗎？

快樂親子學習

3歲左右的孩子已經有了自己簡單的審美觀，孩子的審美觀主要以顏色刺激為主。

家長要在尊重孩子意願的基礎上，給孩子挑選舒適大方的衣服，而不能只憑自己的喜好，給孩子買他們並不喜歡的衣服。

棋童弟子規　尊敬老師

子事師、敬同父
習其道、態度恭

　　學生對待老師，態度一定要恭敬，
要像對待父親一樣去對待老師，要努力
學習老師教授的文化知識。

第11課　對殺基礎1
（誰的氣多）

　　雙方的棋子都被切斷後往往會形成對殺，對殺前數清楚雙方的氣非常重要。

　　對殺的要點：

　　1. 當雙方的氣一樣多時，收對方的氣就可以了（誰先下誰獲勝）。

　　2. 當自己的氣比對方多時，應該脫先。

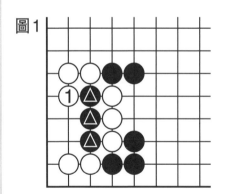

　　白1進攻黑子，黑怎麼辦？

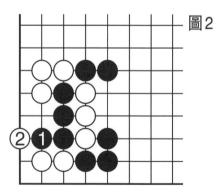

　　黑1如逃，錯誤，被白2打吃，黑死。

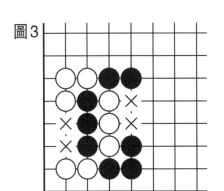

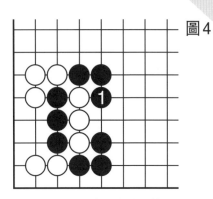

其實，黑和白各有2口氣，這裏是對殺。

黑1只要先收氣就可殺白棋，所以數清楚對殺雙方的氣非常重要。

習　題

　　請在括號內寫出黑●子和白△子各有多少口氣，並且說出哪個圖黑棋可以脫先，哪個圖黑棋應該馬上收白棋的氣。

①

黑（　　）白（　　　）

②

黑（　　）白（　　　）

③

黑（　　）白（　　　）

④

黑（　　）白（　　　）

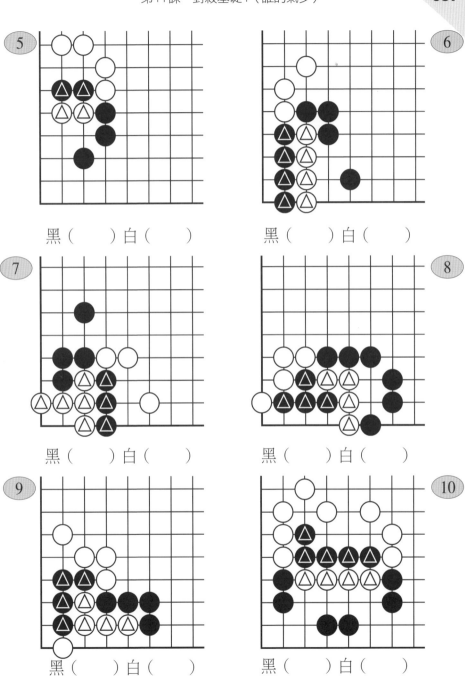

5　黑（　　）白（　　）

6　黑（　　）白（　　）

7　黑（　　）白（　　）

8　黑（　　）白（　　）

9　黑（　　）白（　　）

10　黑（　　）白（　　）

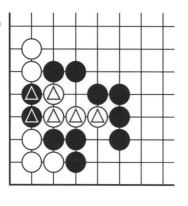

黑（　　）白（　　）　　　黑（　　）白（　　）

課堂紀律：☆　☆　☆

棋道禮儀：☆　☆　☆

情緒控制：☆　☆　☆

作業習題：☆　☆　☆

本課小棋童表現：得2顆星以上者可得到1張貼紙獎勵。

☆──加油　　☆☆──很棒　　☆☆☆──非常棒

思維訓練　　哪條線最長

　　下面兩幅圖中都有三條線，小朋友們想一想哪條線最長？哪條線最短？並且說出為什麼？

圖1

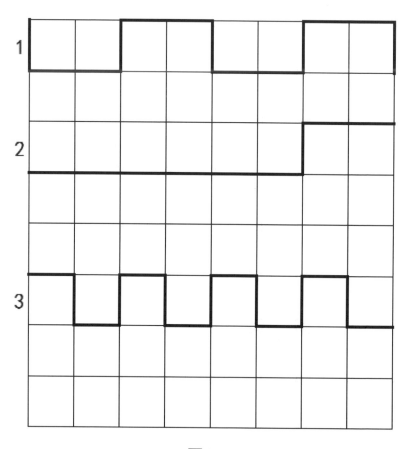

圖2

棋童弟子規　團隊合作

一人弱、十人強
講協作、共擔當

　　一個人的力量是很小的，十個人加起來的力量就很大。我們做事情要學會與人合作，一起努力，共同擔當責任，這樣做事情會更容易成功。

第12課　對殺基礎2
（有公氣的對殺）

　　有的氣是黑棋的同時也是白棋的，這樣的氣叫公氣。在有公氣的情況下對殺，要先收對方的外氣，不能先收公氣。

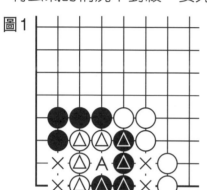

圖1

　　黑▲子和白◯子各有2口外氣，A點是雙方的公氣，黑怎麼辦？

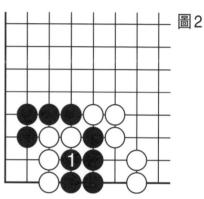

圖2

　　黑1先收公氣，錯誤。

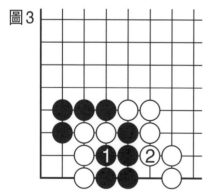

圖3

　　接圖2，白2打吃，黑被吃。

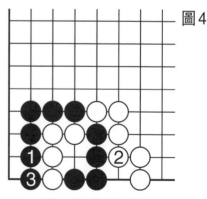

圖4

　　黑1先收外氣，正確，至黑3，快1口氣殺白棋。

習 題

黑先，黑▲子如何在對殺中取勝？請寫出正確的方法。

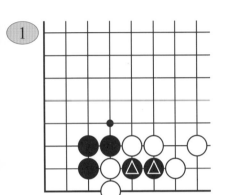

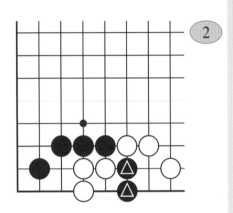

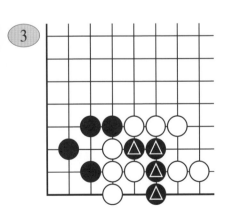

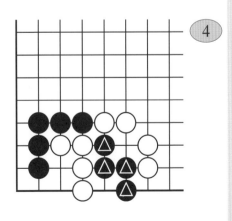

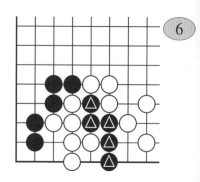

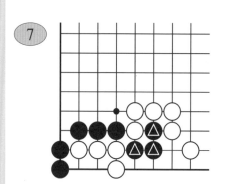

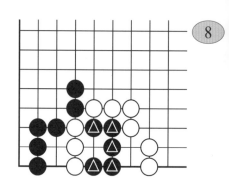

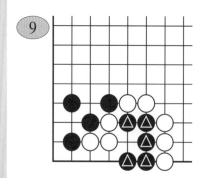

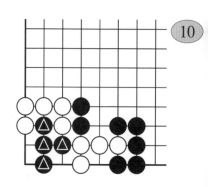

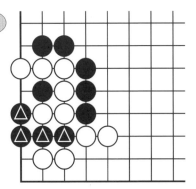

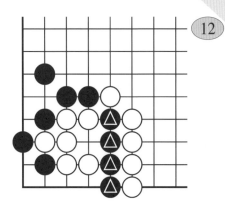

課堂紀律：☆　　☆　　☆

棋道禮儀：☆　　☆　　☆

情緒控制：☆　　☆　　☆

作業習題：☆　　☆　　☆

本課小棋童表現：得2顆星以上者可得到1張貼紙獎勵。

☆──加油　　☆☆──很棒　　☆☆☆──非常棒

觀察力訓練　打羽毛球

　　小熊和小猴子是好朋友，他們不僅在學習上互相幫助，還常在一起打羽毛球。小猴子跳得高，經常採用進攻的手段。小熊身體胖，但防守非常好

　　兩幅圖中有5處不同的地方，小朋友們舷把不同的地方找出來嗎？

快樂親子學習

　　打羽毛球是很好的「親子互動」。

　　（1）打球時要大口吸入氧氣，特別是多拍對打，互相調動後，有利於加大肺活量。

　　（2）經常有爆發性及多變的動作，增加靈活性及心肺和關節的適應能力。

　　（3）步伐要有序，手腳要配合，增加全身協調性。

　　（4）放鬆頸椎和脊椎。打球時回高球的動作相當於芭蕾的向後引臂，令頸椎與脊椎處於放鬆狀態，這對長期伏案或埋頭練琴的孩子來說，既可預防脊椎壓力過大影響長高，也對頸椎病的防範有莫大好處。隨著電腦的普及及課業的加重，頸椎病的幼齡化傾向加劇，所以打羽毛球對預防頸椎不適很有好處。

　　（5）完善眼球功能。在打球過程中眼睛須快速追隨羽毛球的來去，這對眼球功能完善十分有益。連續不斷地擊球，對遏制弱視與近視有非常好的輔助療效。

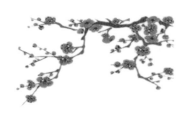

棋童弟子規　注意力集中

我學習、我專注
我下棋、不張望

　　在學習的時候，我會注意力集中，
不分神；在下棋的時候，我一心一意，
不東張西望。

第13課　對殺基礎3
（從哪收氣）

學習日期	月	日
檢查		

　　對殺旳雙方的氣一樣多時，只要去收對方的氣就可以了，但在收氣的時候，一定要注意收氣的子不能被對方吃了。

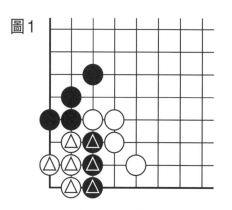

圖1

黑▲子和白△對殺。

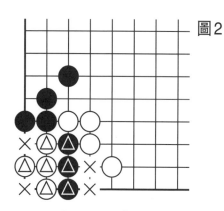

圖2

黑▲子、白△子都是2口氣。

圖3

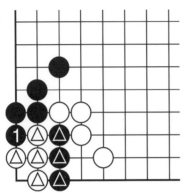

　　黑1只要正常收白棋
的氣就行。

圖4

　　形狀有了變化，黑
下在哪收氣？

圖5

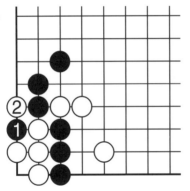

　　黑1錯誤，被白2吃掉
了。

圖6

　　黑1下在這，是正確
的，至黑3，黑殺白。

習　題

　　黑▲子如何在對殺中取勝，請在圖中標出黑的下一手。

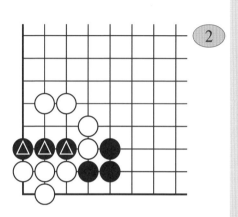

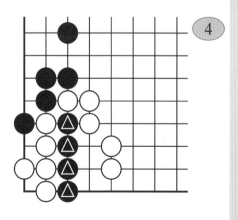

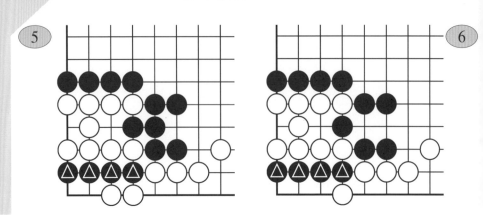

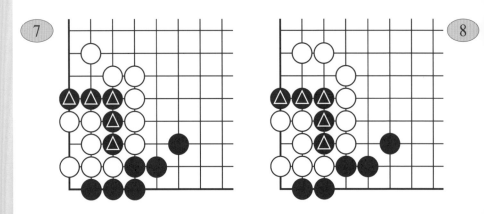

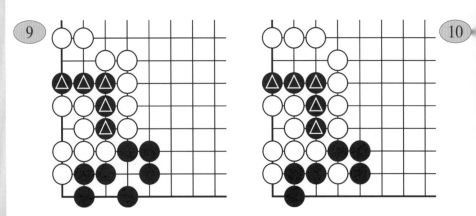

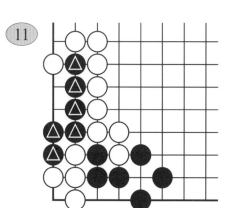

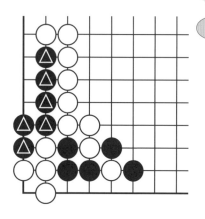

課堂紀律：☆　　☆　　☆

棋道禮儀：☆　　☆　　☆

情緒控制：☆　　☆　　☆

作業習題：☆　　☆　　☆

本課小棋童表現：得2顆星以上者可得到1張貼紙獎勵。

☆——加油　　☆☆——很棒　　☆☆☆——非常棒

思維訓練　誰的體重重

小動物們在玩翹翹板，小朋友們知道誰的體重最重嗎？請用1、2、3、4在方格裏標出來。

 誠實

講真話、不說謊
我過錯、敢擔當

　　小朋友們不論什麼時候都要講真話，不能說謊，做錯了事，要敢於承認錯誤，敢於承擔責任。

第14課　對殺基礎4
（與哪邊對殺）

棋子被包圍時，要仔細觀察對方的氣，對方哪邊棋的氣少，就與哪邊對殺。

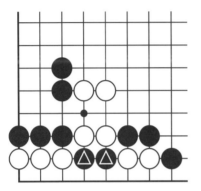

圖1

黑▲子只有2口氣。

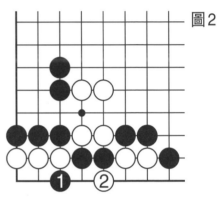

圖2

黑1錯誤，白2後，黑失敗。

圖3

左邊的白△子是3口氣，右邊的白△子是2口氣。

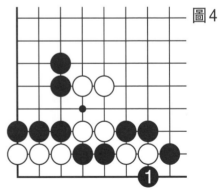

圖4

黑1與右邊的白棋對殺才是正確的。

習　題

黑先，白1後，請選擇與哪邊的白棋對殺，並在圖中標出正確的下法。

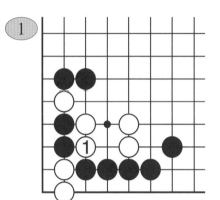

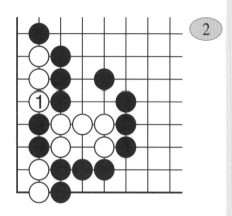

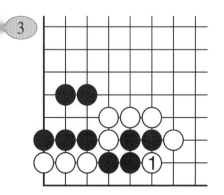

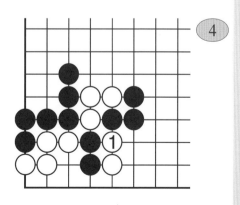

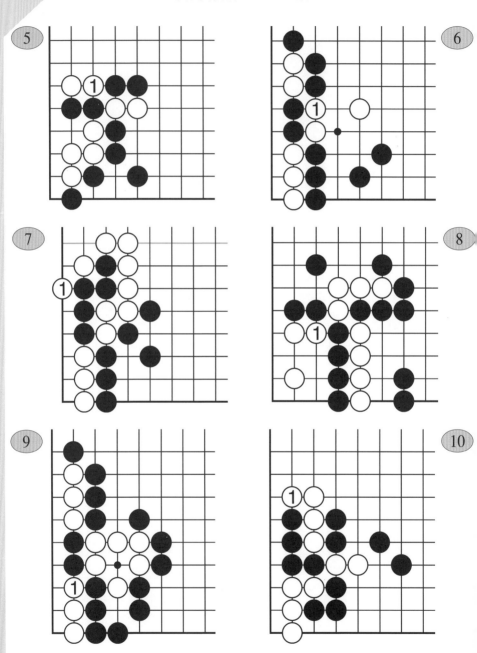

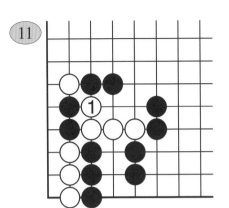

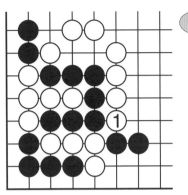

課堂紀律：☆　　☆　　☆

棋道禮儀：☆　　☆　　☆

情緒控制：☆　　☆　　☆

作業習題：☆　　☆　　☆

本課小棋童表現：得2顆星以上者可得到1張貼紙獎勵。

☆──加油　　☆☆──很棒　　☆☆☆──非常棒

觀察力訓練　小貓釣魚

　　貓媽媽帶著小貓來河邊釣魚。

　　一隻蜻蜓飛來了，小貓放下魚竿就去捉蜻蜓。蜻蜓飛走了，小貓回到河邊一看，媽媽釣著了一條大魚。

　　一隻蝴蝶飛來了。小貓放下魚竿又去捉蝴蝶。蝴蝶飛走了，小貓又沒捉著，回到河邊一看，媽媽又釣著了一條大魚。

　　小貓說：「真氣人，我怎麼一條小魚也釣不著？」

　　貓媽媽對小貓說：「釣魚就釣魚，不要三心二意。一會兒捉蜻蜓，一會兒捉蝴蝶，怎麼能釣著魚呢？」

　　聽了媽媽的話，小貓就一心一意地釣魚。

　　蜻蜓又飛來了，蝴蝶也飛來了，小貓就像沒看見一樣。不一會兒，小貓也釣著了一條大魚。貓媽媽高興地笑了。

　　兩幅圖中有5處不同的地方，小朋友們能把不同的地方找出來嗎？

快樂親子學習

　　不管做什麼事情，我們都要踏踏實實，不能三心二意，只有一心一意才能把事情做好。

棋童弟子規 獨立能力

> **自己事、自己做**
> **己所能、不求人**

自己的事情，儘量自己去做，自己可以做好的事情，儘量不要讓其他的人幫你做。

第15課　對殺基礎5
（先收連著的棋子的氣）

學習日期	月　　　日
檢查	

棋子對殺時，那些和自己的棋子連在一起的對方棋子很重要，要首先收它們的氣，把它們吃掉。

圖1

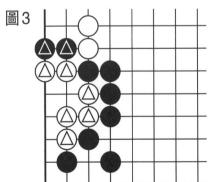

黑△子和白△子要進行對殺。

圖2

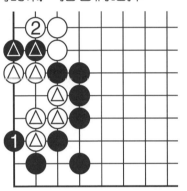

黑1從這裏收氣錯誤，白2後，黑失敗。

圖3

圖4

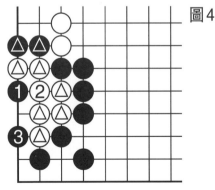

先收和黑△子連在一起的兩個白△子的氣。

黑1先緊連著的白棋的氣，正確。

習　題

黑先，從哪裏收氣才能救出黑▲子。

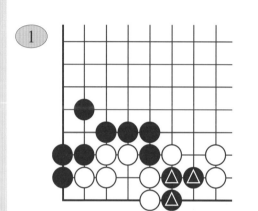

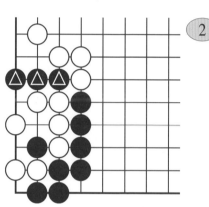

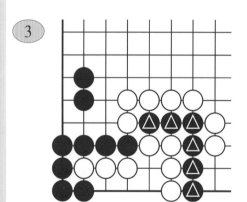

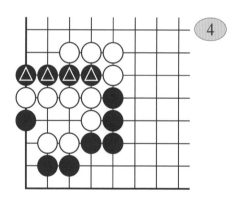

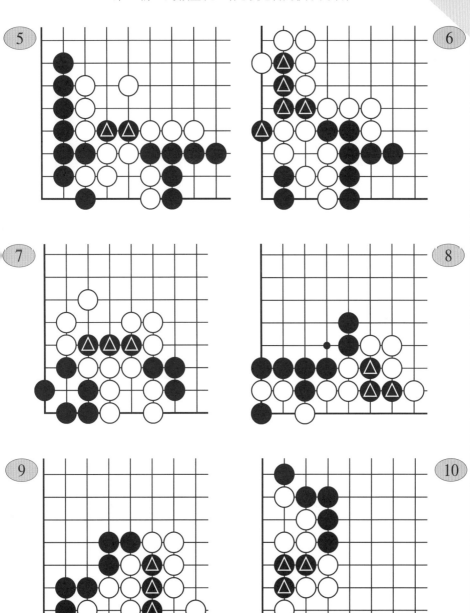

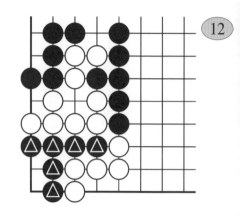

課堂紀律：☆　☆　☆

棋道禮儀：☆　☆　☆

情緒控制：☆　☆　☆

作業習題：☆　☆　☆

本課小棋童表現：得2顆星以上者可得到1張貼紙獎勵。

☆──加油　☆☆──很棒　☆☆☆──非常棒

思維訓練 找規律

請小朋友們按前面的規律塗顏色，並說一說它們是怎樣排序的。

棋童弟子規　勝不驕，敗不餒

勝不驕、新開始
敗不餒、努力追

　　成功了，勝利了不要驕傲，要把它當作新的開始。失敗了也不要灰心氣餒，要更加努力學習，爭取今後取得好的成績。

第16課　對殺基礎6
（雙活）

在對殺中，如果雙方都吃不掉對方，雙方都是活棋，這種情況叫做「雙活」。雙方有２口以上的公氣就可以形成雙活。

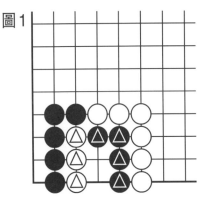

黑●子和白△子形成對殺，但誰也不敢去吃對方。

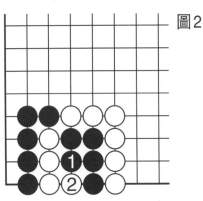

黑１如想殺白，反而被白２吃掉。

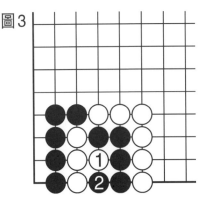

白１如想殺黑，則反而被黑２殺掉。

所以雙方都不能殺掉對方，這樣的形狀叫雙活。

習　題

黑先，黑▲子如何不被吃掉，請標出黑的下一手。

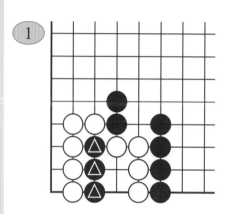

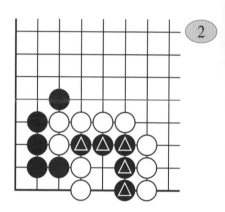

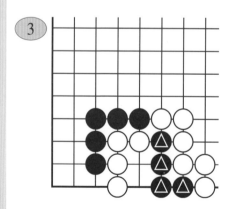

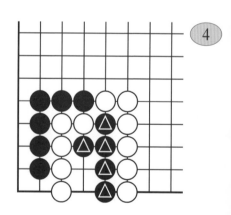

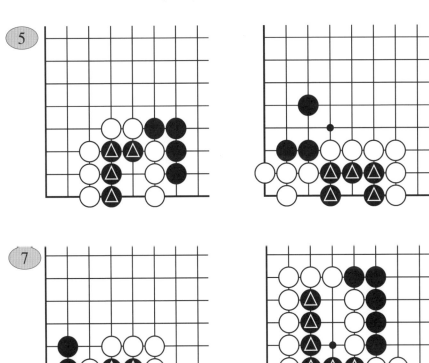

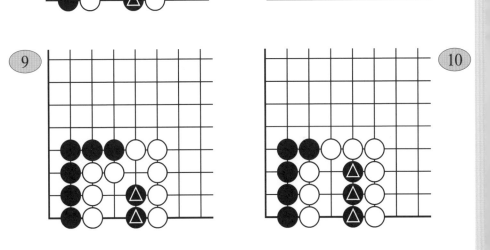

11

12

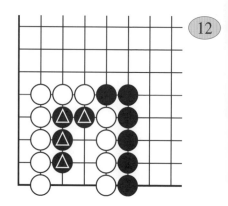

課堂紀律：☆　☆　☆

棋道禮儀：☆　☆　☆

情緒控制：☆　☆　☆

作業習題：☆　☆　☆

本課小棋童表現：得 2 顆星以上者可得到 1 張貼紙獎勵。

☆——加油　　☆☆——很棒　　☆☆☆——非常棒

國家圖書館出版品預行編目資料

棋童圍棋教室19—15級／金永貴　主編
——初版，——臺北市，品冠文化，2018〔民107 . 12〕
面；21公分 ——（棋藝學堂；8）
ISBN 978－986－5734－92－3（平裝；）
1.圍棋
997.11　　　　　　　　　　　　　　　　107017445

棋童圍棋教室 19－15級

主　　編／金 永 貴
責任編輯／田　　斌
發 行 人／蔡 孟 甫
出 版 者／品冠文化出版社
社　　址／台北市北投區（石牌）致遠一路2段12巷1號
電　　話／（02）28233123 · 28236031 · 28236033
傳　　眞／（02）28272069
郵政劃撥／19346241
網　　址／www.dah-jaan.com.tw
E - mail ／ service@dah-jaan.com.tw
承 印 者／傳興印刷有限公司
裝　　訂／眾友企業公司
排 版 者／弘益電腦排版有限公司
授 權 者／安徽科學技術出版社
初版1刷／2018年（民107）12月

定　價／230元

歡迎至本公司購買書籍

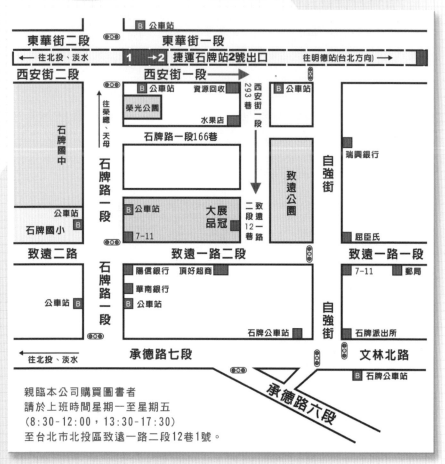

親臨本公司購買圖書者
請於上班時間星期一至星期五
(8：30-12：00，13：30-17：30)
至台北市北投區致遠一路二段12巷1號。

建議路線
1.搭乘捷運
　　淡水信義線石牌站下車，由月台上二號出口出站，二號出口出站後靠右邊，沿著捷運高架往台北
方向走(往明德站方向)，其街名為西安街，約80公尺後至西安街一段293巷進入(巷口有一公車站牌，
站名為自強街口，勿超過紅綠燈)，再步行約200公尺可達本公司，本公司面對致遠公園。

2.自行開車或騎車
　　由承德路接石牌路，看到陽信銀行右轉，此條即為致遠一路二段，在遇到自強街(紅綠燈)前的巷
子左轉，即可看到本公司招牌。

在開啟本期棋童之旅之前，請家長對孩子的18個情商分項（「學棋之前」的欄目）進行評分（每項最高5分，最低1分），望實事求是認真填寫。

經過兩個月開心的棋童生活之後，請您再對孩子的18個情商分項（「學棋之後」的欄目）進行評分，看看在本期學習之後，您的孩子的情商各分項及總分有何變化。

情商評分表(家長填寫)

序號	情商	評分(1~5分)		序號	情商	評分(1~5分)	
		學棋之前	學棋之後			學棋之前	學棋之後
1	安靜			10	勤奮		
2	懂禮貌			11	愛勞動		
3	愛動腦筋			12	自信		
4	細心			13	勝不驕敗不餒		
5	注意力集中			14	講衛生		
6	不怕困難			15	團隊合作		
7	獨立能力			16	不浪費		
8	誠實			17	愛提問		
9	忍耐力			18	體貼父母		
				總分			

棋童弟子規　　懂得環保

保碧水、護藍天
不污染、愛家園

　　碧綠的水，藍藍的天，多麼美麗，我們一定要去保護它，不要讓它受到污染，我們要愛護我們的家園。

小公主的金球掉進井裏了，小青蛙幫她撿了回來，小青蛙要小公主答應它一個條件才能還給她金球。小公主答應了，可是她拿到金球後就變卦了，小公主說話不算數。

兩幅圖中有5處不同的地方，小朋友們能把不同的地方找出來嗎？

快樂親子學習

有時家長跟孩子隨口說的一句話，可能過後不久自己都忘了，但是孩子卻一直記著呢！

作為父母，對孩子說的話一定要做到，不僅是為了看到承諾實現時孩子高興的小臉，而且讓孩子增加對你信任的程度，逐漸培養小朋友說話算話、重承諾的好習慣。家長也要經常引導孩子答應別人的事情一定要做到。

觀察力訓練　青蛙與公差

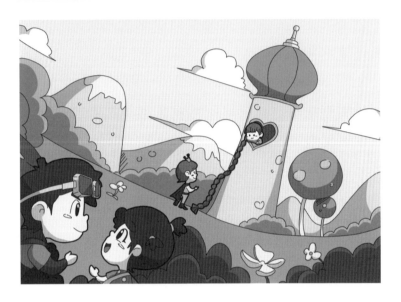

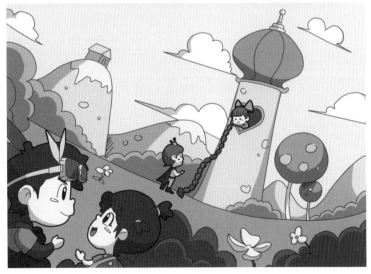

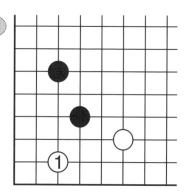

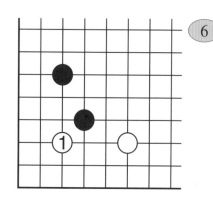

課堂紀律：☆　☆　☆

棋道禮儀：☆　☆　☆

情緒控制：☆　☆　☆

作業習題：☆　☆　☆

本課小棋童表現：得2顆星以上者可得到1張貼紙獎勵。

☆──加油　　☆☆──很棒　　☆☆☆──非常棒

習題3　白棋沒有按定石下，黑棋正確的下一手在哪裏？

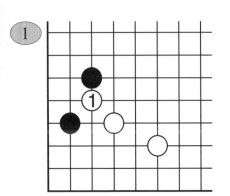

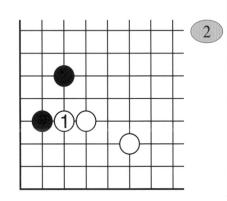

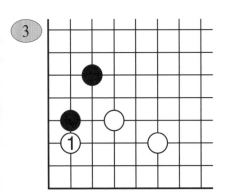

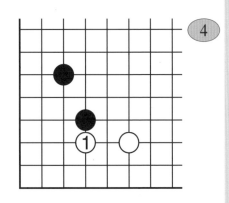

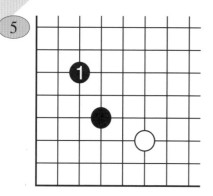

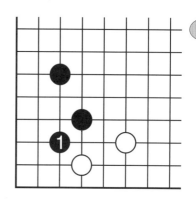

習題2　請標出下圖4個角上定石的順序（四個角都是黑先）。

習　題

習題1　請標出定石的下一手。

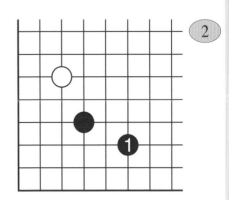

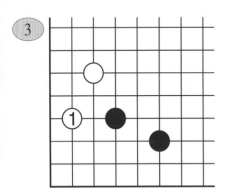

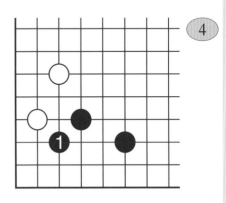

第24課　定石

學習日期	月　　　日
檢查	

　　定石是指經過長期的檢驗，黑白雙方都很滿意的一種角部規範下法。

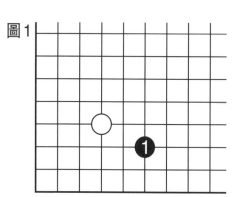

黑1小飛掛角。

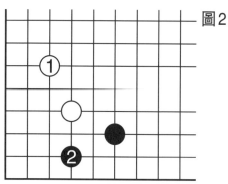

接圖1，白1小飛守角，黑2小飛進角。

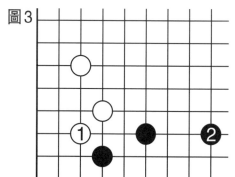

白1守角，黑2拆二。

這是星定石的全過程。

棋童弟子規　注意安全

水火電、勿亂碰
路上行、守交規

　　小朋友千萬不要在小河邊、池塘邊玩水，不要亂玩火，不要接觸電源，這些都是非常危險的，不要亂碰。

　　在路上行走的時候，要遵守交通規則，不要亂跑。

思維訓練 陌生的阿姨

明明和奶奶去超市買東西，明明想看好玩的玩具，偷偷離開了奶奶，一個人來到了玩具區，這麼多的玩具真令人興奮。

明明正高興的時候，有個陌生的阿姨悄悄來到明明身旁，對明明說：「你喜歡這些玩具嗎，你叫我媽媽，我給你買，好嗎？」聰明的小朋友們，你們應該怎麼做呢？

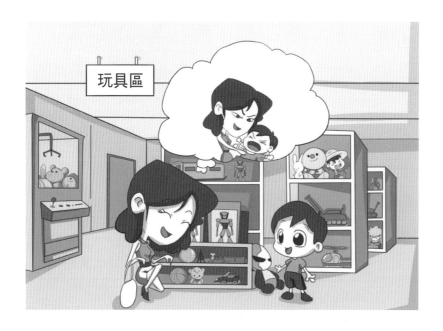

黑棋小飛掛角　　　　　　　黑棋小飛掛角

課堂紀律：☆　　☆　　☆

棋道禮儀：☆　　☆　　☆

情緒控制：☆　　☆　　☆

作業習題：☆　　☆　　☆

本課小棋童表現：得2顆星以上者可得到1張貼紙獎勵。

☆——加油　　☆☆——很棒　　☆☆☆——非常棒

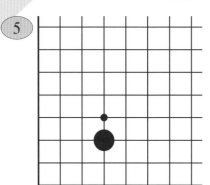

黑棋大飛守角

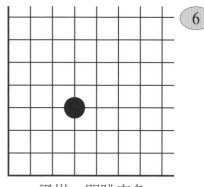

黑棋一間跳守角

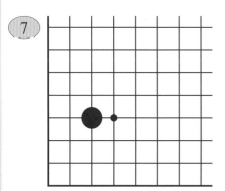

黑棋一間跳守角

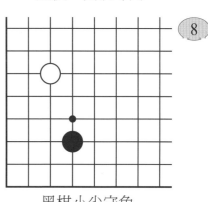

黑棋小尖守角

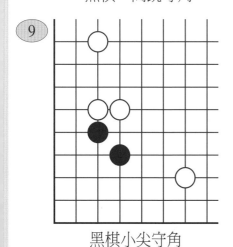

黑棋小尖守角

黑棋小飛掛角

習 題

黑先，請按提示在棋盤上標出相應的著法。

黑棋小飛守角

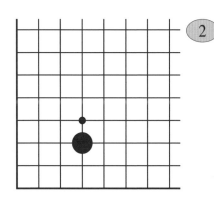

黑棋小飛守角

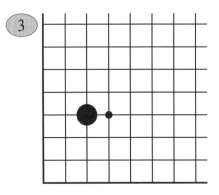

黑棋小飛守角

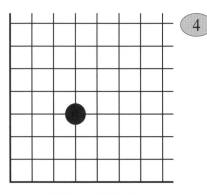

黑棋大飛守角

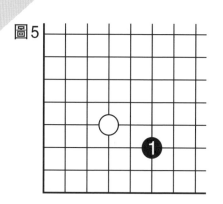

圖5

黑1是小飛掛角。

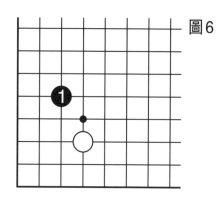

圖6

黑1也是小飛掛角。

第23課　守角和掛角

學習日期	月	日
檢查		

　　圍棋是圍地的遊戲，在角上小飛守角是很好的圍地方法，此外還有大飛守角、一間跳守角、小尖守角等。

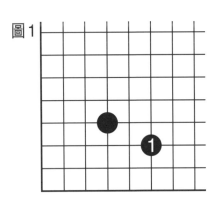

圖1

黑1是小飛守角。

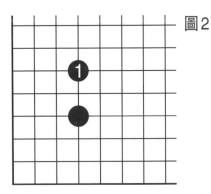

圖2

黑1是一間跳守角。

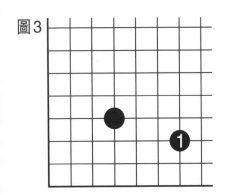

圖3

黑1是大飛守角。

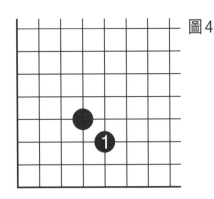

圖4

黑1是小尖守角。

棋童弟子規　愛提問

有疑問、及時提
問題明、知識積

　　在學習中，如果我們碰到不明白的問題，要及時向老師提問，把所有的問題都弄明白了，我們的知識就會積累得越來越多。

　　萵苣姑娘被關在高塔裏，不准和別人見面，高塔沒有梯子，萵苣姑娘就把長長的辮子放下來，讓王子順著辮子爬上去。她多聰明啊！

　　兩幅圖中有5處不同的地方，小朋友們能把不同的地方找出來嗎？

快樂親子學習

　　童話能讓人增長知識，讓人快樂，家長可多讓孩子閱讀一些童話，以促進孩子的想像能力和語言組織能力，激發孩子對周圍事物的探究，讓孩子變得勇敢、快樂、睿智和愛思考。讓孩子對周圍的事物產生期待和想像。

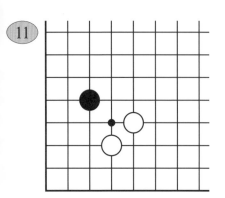

黑棋拆三

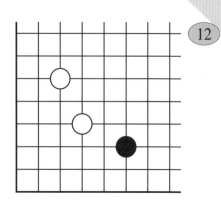

黑棋拆三

課堂紀律：☆　☆　☆

棋道禮儀：☆　☆　☆

情緒控制：☆　☆　☆

作業習題：☆　☆　☆

本課小棋童表現：得2顆星以上者可得到1張貼紙獎勵。

☆──加油　　☆☆──很棒　　☆☆☆──非常棒

5　黑棋尖

6　黑棋尖

7　黑棋一間跳

8　黑棋一間跳

9　黑棋拆二

10　黑棋拆二

習　題

黑先，請按提示在棋盤上標出相應的著法。

黑棋小飛

黑棋小飛

黑棋大飛

黑棋大飛

圖5

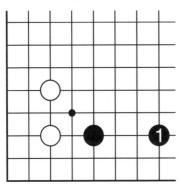

圖6

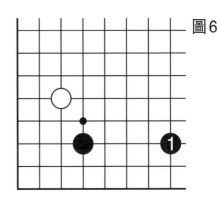

黑1是拆二。　　　　　　黑1是拆三。

第22課　圍棋中的術語

學習日期	月　　日
檢查	

　　本課學習圍棋中常用的一些術語：小飛、大飛、尖、一間跳、拆二、拆三。

黑1是小飛。

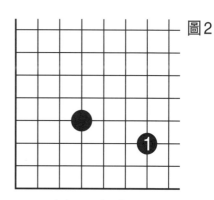

黑1是大飛。

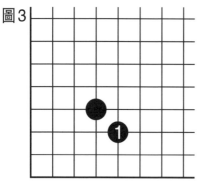

黑1是尖。

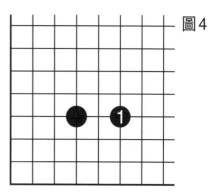

黑1是一間跳。

棋童弟子規　懂得感恩

施於人、莫記心
受人助、勿忘記

我們幫助過的人，幫助別人的事，不要放在心上。但是，幫助過我的人，我們不要忘記他們。

松鼠

獵豹

小猴子　　　　　　　　　　　舉重

河馬

小貓

樹袋熊

狗熊　　　　　　　　　　　　游泳

青蛙

小鴨子

鱷魚

獅子　　　　　　　　　　　　爬樹

大象

大灰狼

老虎

羚羊　　　　　　　　　　　　跑步

小兔子

狐狸

思維訓練　森林運動會

　　一年一次的森林運動會又要開始了，小動物們爭先恐後地去老山羊哪裏報名，比賽設舉重、跑步、游泳、爬樹4個項目，小朋友們想一想它們該參加哪項目的比賽呢？

課堂紀律：☆　☆　☆

棋道禮儀：☆　☆　☆.

情緒控制：☆　☆　☆

作業習題：☆　☆　☆

本課小棋童表現：得2顆星以上者可得到1張貼紙獎勵。

☆──加油　　☆☆──很棒　　☆☆☆──非常棒

習題2　找出以下佈局中的錯著，用「○」標記出來。

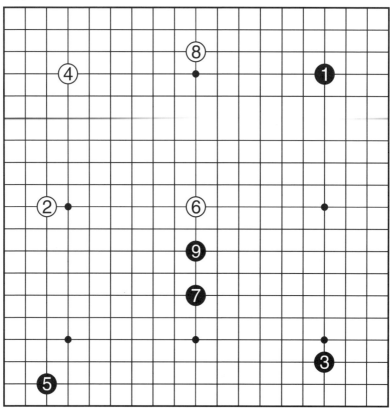

圖2

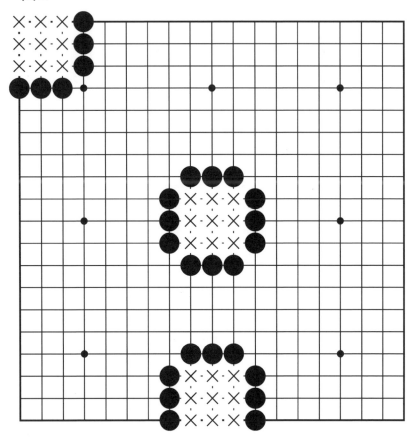

　　黑棋圍9目棋（一個交叉點為1目）在中間用了12個子，在邊上用了9個子，在角上只用了6個子。可見角上最容易圍空，其次是邊上，最難圍空的是中間。所以叫做「金角、銀邊、草肚皮」。

佈局常識──金角、銀邊、草肚皮

圖1

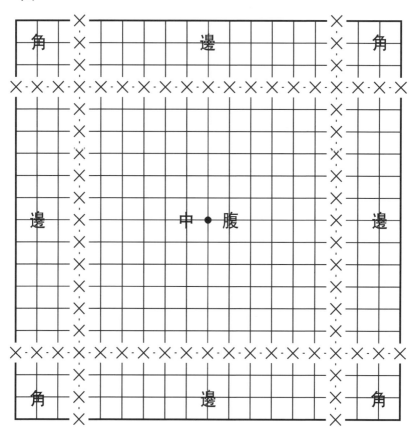

棋盤有4個角，4個邊、1個中腹。

2

習 題

習題1 哪些棋子沒有下在三線和四線上，用「○」標記出來。

圖3

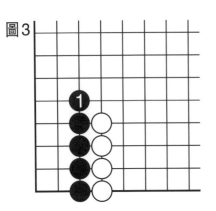

圖4

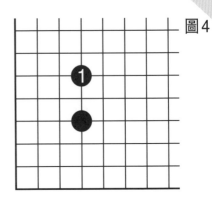

黑棋在三線上佔的地
很多，三線是實利線。

黑棋在四線上有利於
向中央發展，四線是勢力
線。

學習日期	月	日
檢查		

第21課　佈局基礎
——三線和四線

　　圍棋是圍地的遊戲，誰圍的地盤多，誰就獲勝。本課學習圍地的方法。

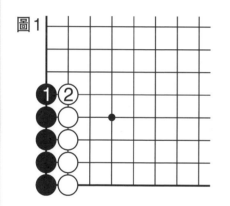

圖1

　　黑棋在一線上既佔不到地又容易被吃掉。一線是死亡線。

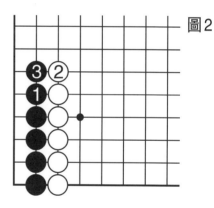

圖2

　　黑棋在二線雖然圍了一些地，但還是很少。二線是失敗線。

棋童弟子規　不浪費

糧不易、水有限
生之本、當節儉

　　糧食來得非常不容易，我們用的水也是有限的。因為有糧食和水，我們才能夠活著。我們應該珍惜、節約有限的糧食和水及其他資源，不要去浪費。

　　在美麗的大海邊，小朋友們在蔚藍的天空下享受著陽光、白雲、海風，看看，他們排球打得多開心啊。

　　兩幅圖中有5處不同的地方，小朋友們能把不同的地方找出來嗎？

快樂親子學習

　　父母應儘量多帶孩子去戶外活動、郊遊、野炊、露營等。在戶外，孩子不僅能多參與集體活動、開闊眼界、增長見識，更重要的是父母與孩子增進了感情，共享親情！

　　每個家庭並非都要跋山涉水去很遠的地方。家庭戶外活動的關鍵在於：一家人，在一起！一起去親近自然，感受大自然的魅力。

沙灘排球

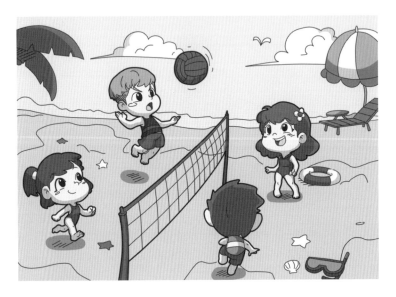

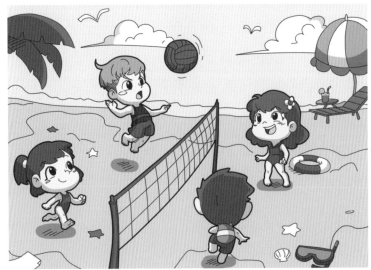

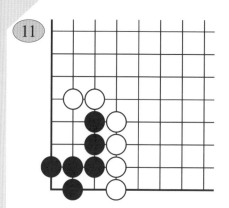

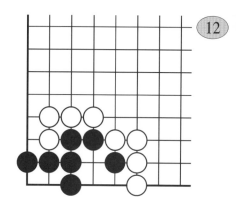

課堂紀律：☆　　☆　　☆

棋道禮儀：☆　　☆　　☆

情緒控制：☆　　☆　　☆

作業習題：☆　　☆　　☆

本課小棋童表現：得2顆星以上者可得到1張貼紙獎勵。

☆──加油　　☆☆──很棒　　☆☆☆──非常棒

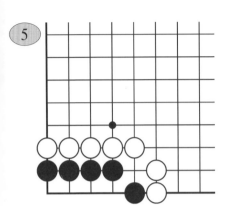

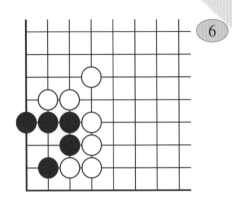

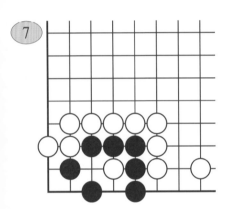

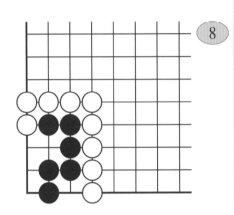

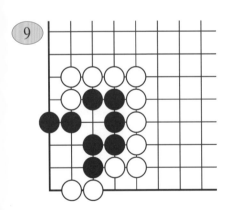

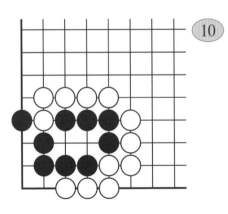

習　題

黑先，請用擴大眼位的方法做活黑棋。

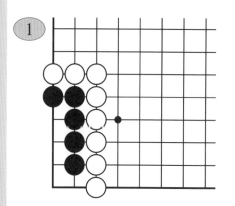

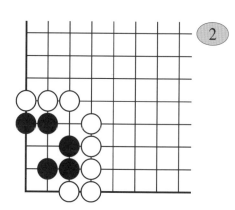

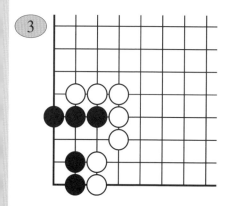

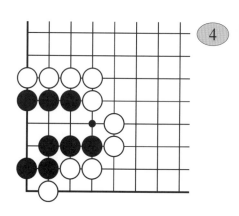

圖3

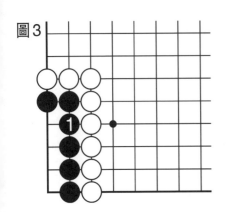

　　黑1接正確，黑形狀
成「直四」，活棋。

圖4

　　黑如何活棋。

圖5

　　黑1擋正確，黑活棋。

圖6

　　黑如不走，白1後，
黑死。

第20課 擴大眼位 活棋

學習日期	月　　日
檢查	

　　擴大眼位是做活常用的方法，比較常見的是把棋走成「直四」和「彎四」等活棋形狀。

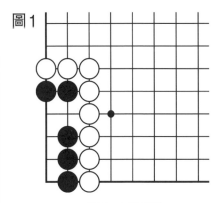

圖1

黑如何活棋。

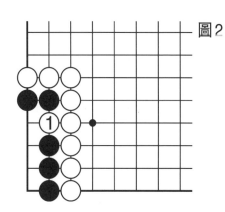

圖2

黑如不走，被白1沖，黑死。

棋童弟子規　愛惜花木

花勿折、草勿踏
皆生命、愛護它

　　花朵很好看，但小朋友不要去折斷它；小草青青很美麗，不要去踩踏它。它們都是有生命的，它們也知道疼，也會流淚。我們要去愛護它們，保護它們。

思維訓練　　誰的腳印

　　小動物們在雪地裏玩得非常開心，地上留下了好多的腳印，小朋友們，你們知道下面的腳印是哪個小動物的嗎？

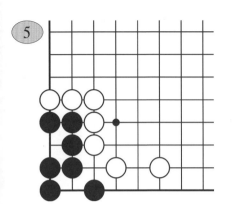

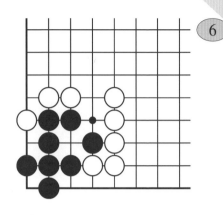

課堂紀律：☆　　☆　　☆

棋道禮儀：☆　　☆　　☆

情緒控制：☆　　☆　　☆

作業習題：☆　　☆　　☆

本課小棋童表現：得2顆星以上者可得到1張貼紙獎勵。

☆——加油　　☆☆——很棒　　☆☆☆——非常棒

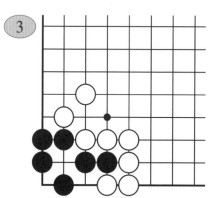

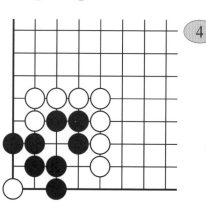

習題2　黑先，黑棋下在哪裏才能做活，請在圖中標出。

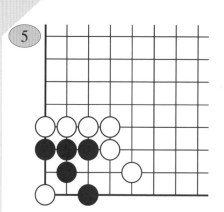

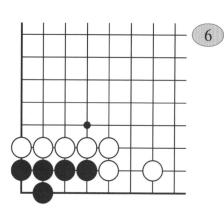

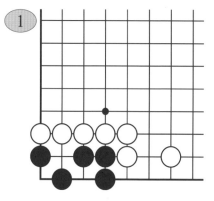

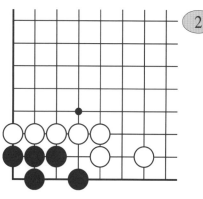

習 題

習題1 黑先，黑棋下在哪裏才能做兩隻眼，請在圖中標出。

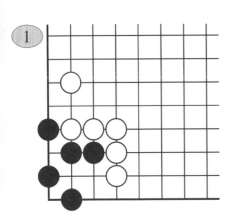

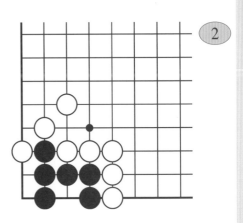

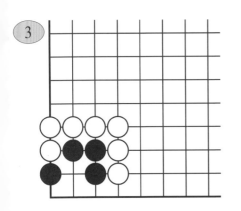

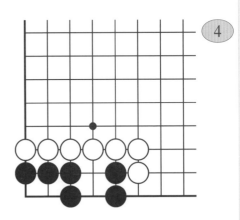

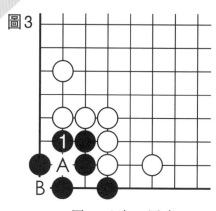

圖3

黑1正確，黑有 A、
B 兩隻眼。

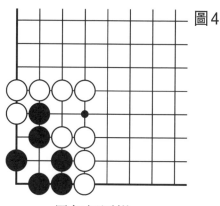

圖4

黑如何活棋。

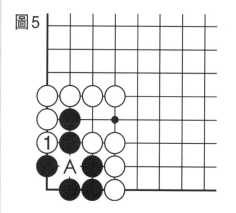

圖5

如果被白走，白1後
黑被殺。

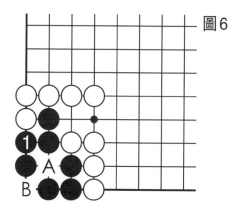

圖6

黑1保護眼角正確，
有 A 位成真眼。

第19課　做眼和保護眼角

　　棋被圍住了，要學會做眼活棋，在做眼的過程中，要注意保護好眼角，防止被破壞成假眼。

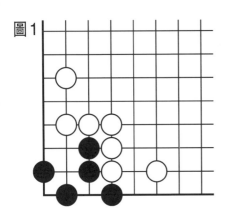

圖1

黑如何活棋。

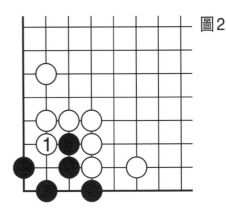

圖2

如果被白走，白1後黑死棋。

棋童弟子規　樂於助人

人有難、鼎力助
己有難、力不孤

　　別人遇到困難，需要幫助的時候，我們要積極去幫助別人，我們會得到更多的朋友，這樣當自己以後有困難的時候，別人才會幫助我們。因為有很多的朋友幫助你，你才不會顯得孤單。

看，小朋友們有的盪鞦韆，有的拍皮球，大家在一起玩得多開心啊。

兩幅圖中有５處不同的地方，小朋友們能把不同的地方找出來嗎？

快樂親子學習

在成長的過程中，有的孩子可能會不願與人交往，怕見生人，這時家長一定要幫助其克服恐懼和怯懦的心理，建立孩子與人交往的自信心，讓孩子多和小朋友在一起玩耍，感受大家在一起的快樂，孩子就會逐漸開朗大方。

觀察力訓練　大家一起玩

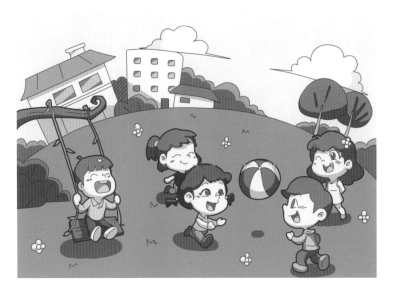

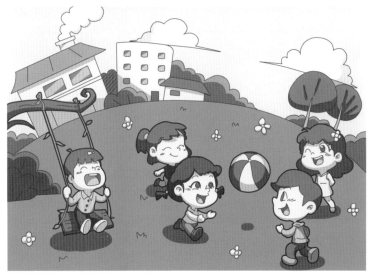

5

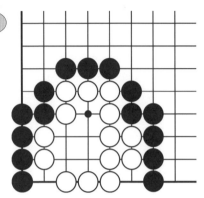

6

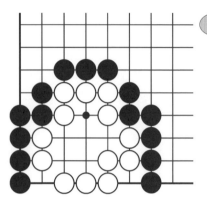

課堂紀律：☆　　☆　　☆

棋道禮儀：☆　　☆　　☆

情緒控制：☆　　☆　　☆

作業習題：☆　　☆　　☆

本課小棋童表現：得2顆星以上者可得到1張貼紙獎勵。

☆──加油　　☆☆──很棒　　☆☆☆──非常棒

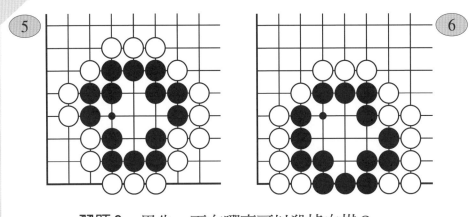

習題2 黑先，下在哪裏可以殺掉白棋？

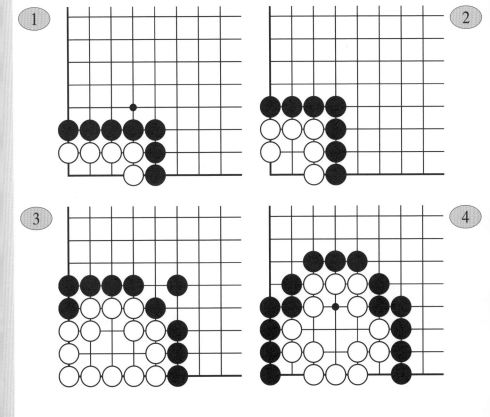

習　題

習題1　黑先，下在哪裏可以做活黑棋？

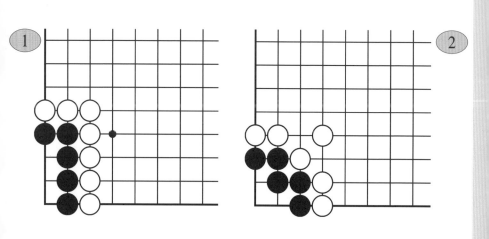

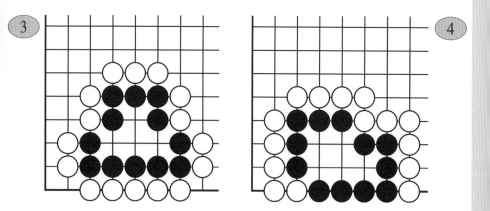

圖7

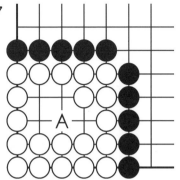

　　白下在A位活棋，黑下在A位破眼殺白棋。「刀把五」的死活是看誰先下。

圖8

　　白下在A位活棋，黑下在A位破眼殺白棋。「梅花五」的死活是看誰先下。

圖9

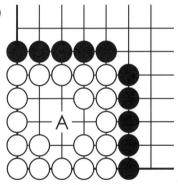

　　白下在A位活棋，黑下在A位破眼殺白棋。「葡萄六」的死活是看誰先下。

圖3

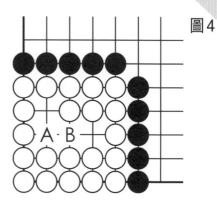

　　黑A則白B，黑B則
白A，黑殺不掉白棋，白
棋也不需要做活。「直
四」是活棋。

圖4

　　黑A則白B，黑B則
白A，黑殺不掉白棋，白
棋也不需要做活。「彎
四」是活棋。

圖5

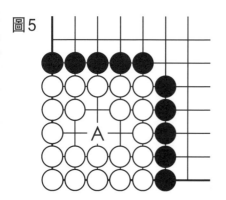

　　白下在A位活棋，
黑下在A位破眼殺白
棋。「丁四」的死活是
看誰先下。

圖6

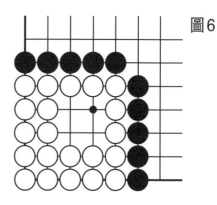

　　黑棋不下，白棋也
做不活。「方四」是死
棋。

第18課　死活的基本形狀

　　了解圍棋死活旳基本形狀非常重要。「直四」「彎四」是能活的形狀。「直三」「彎三」「刀把五」「丁四」「梅花五」「葡萄六」是危險的形狀。「方四」是死形。

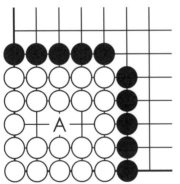

圖1

　　白下在A位活棋，黑下在A位破眼殺白棋。「直三」的死活是看誰先下。

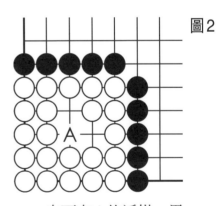

圖2

　　白下在A位活棋，黑下在A位破眼殺白棋。「彎三」的死活是看誰先下。

棋童弟子規　講衛生

穿著淨、飲食潔
不亂丟、好少年

　　小朋友要勤換衣服，衣服不一定要漂亮名貴，但一定要乾乾淨淨的；在吃東西的時候，一定要注意清潔，變質過期、沒有清洗的食物不要食用；生活中垃圾不要亂丟，做一個講衛生、愛清潔的好少年。

思維訓練　　圖形翻跟頭

　　每組3個圖形正在開心地翻跟頭，你能猜出它們的下一個動作是什麼樣的嗎？請在右邊的框中畫出來。

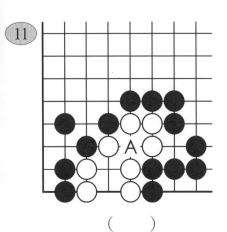

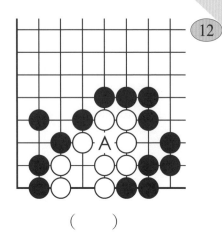

（　　　）　　　　　　　（　　　）

課堂紀律：☆　　☆　　☆

棋道禮儀：☆　　☆　　☆

情緒控制：☆　　☆　　☆

作業習題：☆　　☆　　☆

本課小棋童表現：得2顆星以上者可得到1張貼紙獎勵。

☆──加油　　☆☆──很棒　　☆☆☆──非常棒

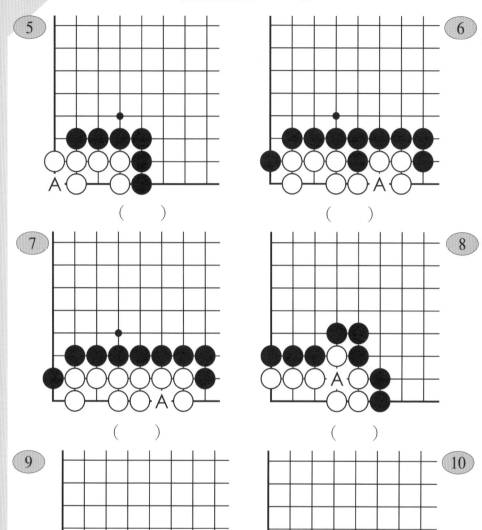

(　　　)

(　　　)

(　　　)

(　　　)

(　　　)

(　　　)

習 題

下圖中A位的眼是真眼還是假眼？請真眼用「√」標出，假眼用「×」標出。

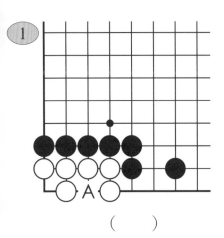

()

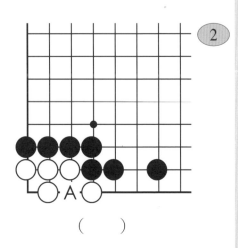

()

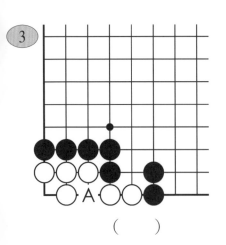

()

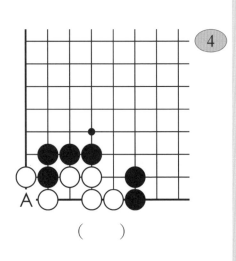

()

學習日期	月　　日
檢查	

　　有一種眼，看起來像一隻眼而實際上並不是眼，這種眼叫做「假眼」。

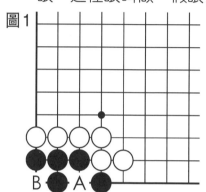

圖1

　　黑棋有 A、B 處兩隻眼，好像是活棋。

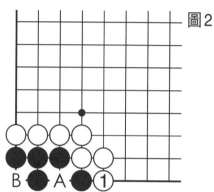

圖2

　　白1打吃後，可以 A 位吃掉黑棋，所以 A 位的眼是假眼。

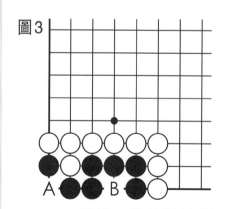

圖3

　　黑棋 A 位的眼是假眼，黑棋是死棋。

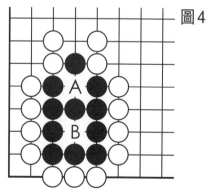

圖4

　　黑棋 A 位的眼也是假眼，黑棋是死棋。

棋童弟子規　愛勞動

集體事、積極做
家務事、多幫忙

　　在學校裏，清潔衛生、植樹等一些集體的事，要積極去做；在家裏，掃地、擦桌子等一些力所能及的事，要多幫助爸爸媽媽去做。

壯壯和妹妹一起去玩，兄妹倆經過一條小河時，發現河上沒有小船也沒有小橋，他們不知道怎麼過河了。看到小豬和小貓划著木澡盆在遊玩，他們就借著木澡盆過了河。

兩幅圖中有5處不同的地方，小朋友們舷把不同的地方找出來嗎？

快樂親子學習

生活中如果我們遇到困難，要開動腦筋，利用現有的一些東西，創造條件，找出解決的辦法。

觀察力訓練 小豬和小貓

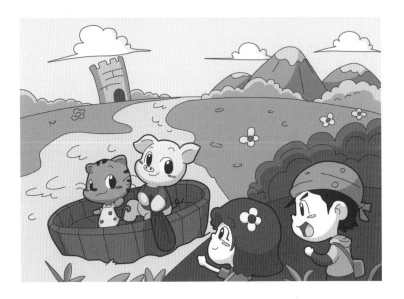

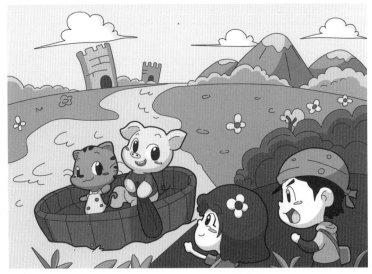

大展好書　好書大展

品嘗好書　冠群可期